나 혼자 그린다, 수채화

A STEP-BY-STEP GUIDE FOR BEGINNERS

아나 빅토리아 칼데론 Ana Victoria Calderón

moRan

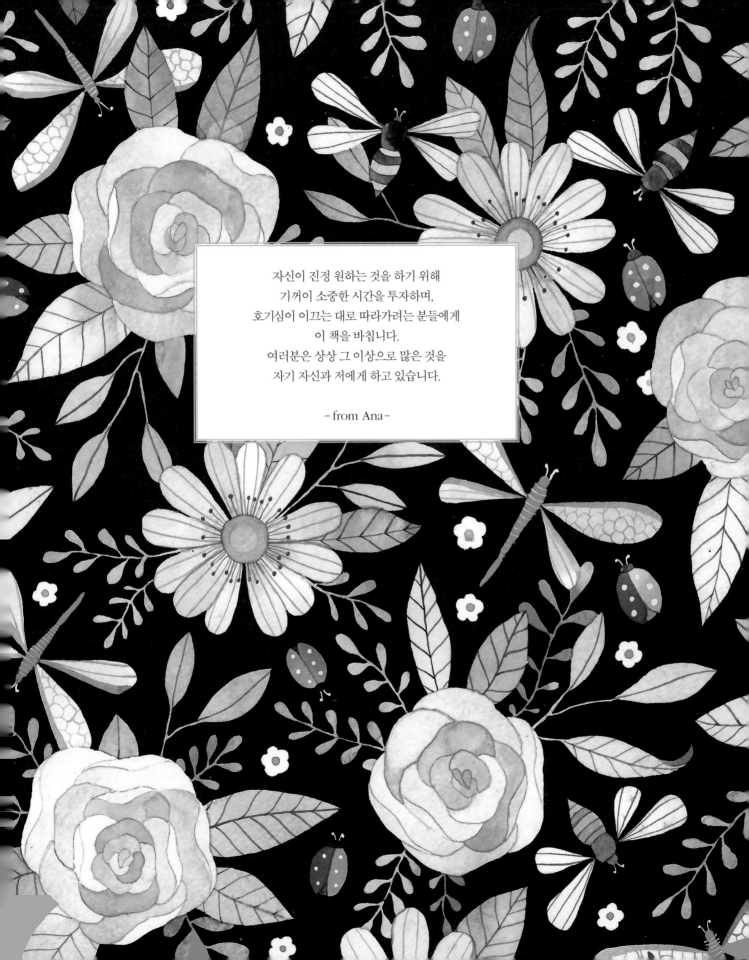

자신이 진정 원하는 것을 하기 위해
기꺼이 소중한 시간을 투자하며,
호기심이 이끄는 대로 따라가려는 분들에게
이 책을 바칩니다.
여러분은 상상 그 이상으로 많은 것을
자기 자신과 저에게 하고 있습니다.

- from Ana -

차 례

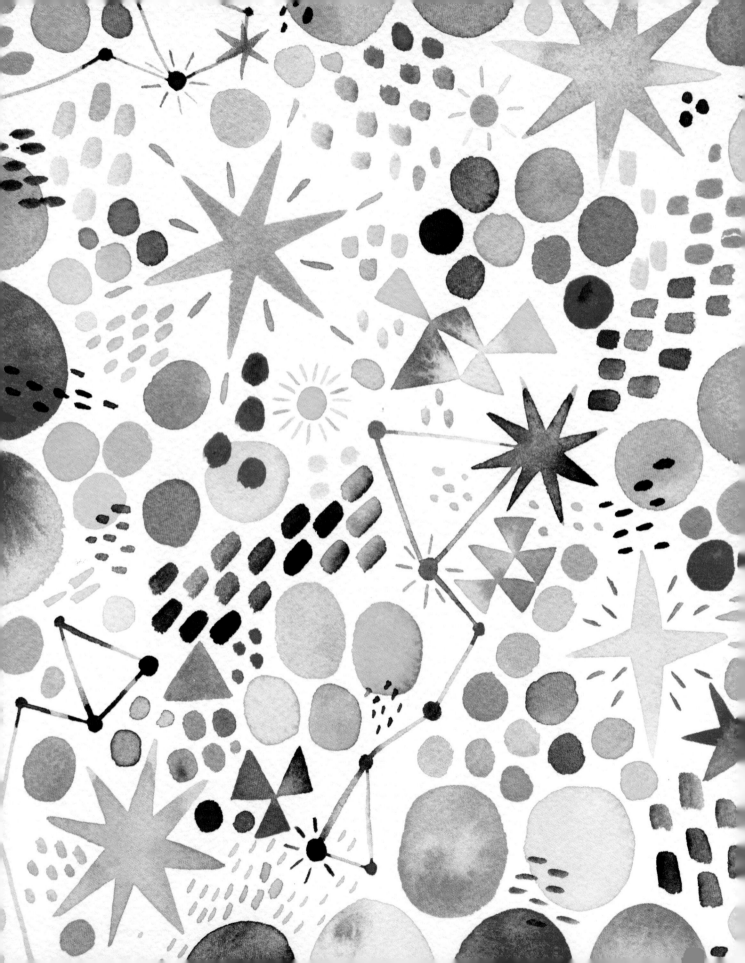

마음을 어루만지는 수채화

그림 그리기는 제게 무척 중요한 부분이에요. 언제나 의지할 수 있는 즐거운 동반자이자 마음을 편안하게 달래주는 활동이었지요. 반복적으로 붓을 놀리다 보면 그다음 동작을 떠올리며 생각에 잠길 수 있었어요. 수채화물감으로 작업하다 보면 움직임과 흐름에서 아름다움뿐만 아니라 위로까지 느껴져요. 그리면 그릴수록 과정에 대한 믿음이 생기고 신비로운 물감의 변화에 감탄하게 되죠.

수채화물감을 가지고 그림을 그릴 때에는 질감과 번짐과 타이밍에 대한 이해는 물론 때로는 수학적 접근도 필요할 때가 있어요. 그건 수채화물감이 가진 비밀인데요, 특유의 투명도를 이용해 다른 물감과는 사뭇 다른 레이어링을 만들어 내기 때문이랍니다. 수채화물감이 마법을 발휘하려면 전략적인 방법으로 그림을 그려야 하지만, 완벽하게 컨트롤할 수 없을 때도 물론 있어요.

그래서 수채화는 무척 어렵고 복잡하게 다가오기도 합니다. 그렇지만 수채화 그리기는 생각보다 쉬워요. 몇 가지 기본적인 기법을 익히고, 약간의 상상력과 실험 정신만 있으면 정말 환상적인 그림을 얻을 수 있지요. 수채화물감은 다양하게 활용이 가능하고 정해진 규칙 따위는 존재하지 않아요. 책을 통해 제가 효과를 본 기본적인 기법과 저의 일러스트 스타일, 단계적인 작업 과정 그리고 집에서 창작 가능한 프로젝트를 위한 아이디어를 여러분에게 아낌없이 알려 주고 싶었어요.

제가 생계를 위해 직업적으로 그림을 그는 사람이라 사적인 프로젝트를 만들 여지가 거의 없다고 생각할지도 모르겠어요. 하지만 저처럼 그림 그리기가 직업인 사람도 자기 자신을 위해 아기자기한 프로젝트를 진행한답니다. 브런치를 같이 하려고 찾아오는 친구들을 위해 각각의 네임카드를 만들고, 결혼식에 참석해서 식탁에 앉은 친구들에게 수작업한 메뉴를 보여주고, 직접 만든 크리스마스카드에 가족들의 반응을 지켜보고, 갓 태어난 아기를 위해 아기의 이름이 담긴 그림을 액자에 넣어 친구에게 선물했지요. 이런 소소한 일상의 프로젝트는 제 마음을 훈훈하게 했으며, 인생의 특별한 순간을 선사해 줬어요. 이 책을 통해 독자님들도 삶의 특별한 순간에 자신이 직접 만든 프로젝트를 가지고 기억에 남을 만한 작품을 만들 수 있도록 돕고 싶었답니다.

자연은 언제나 위대한 영감의 원천입니다. 그래서 우리는 자연의 유기적인 형태와 다채로운 소재와 질감을 관찰하여 우리 스스로 재창조하고 싶은 욕구를 갖게 되죠. 이 책에서 데이지, 장미, 나뭇잎, 딱정벌레, 나비, 딸기 같은 특정한 테마를 다루고 있기 하지만 모든 자연 소재에 대한 실험을 적극 권장하고 싶습니다. 모쪼록 이 책에서 배운 것을 활용하여 꾸준히 자신만의 소재를 개발하고 개성 있는 스타일을 발견했으면 하는 바람입니다.

아나 빅토리아 칼데론

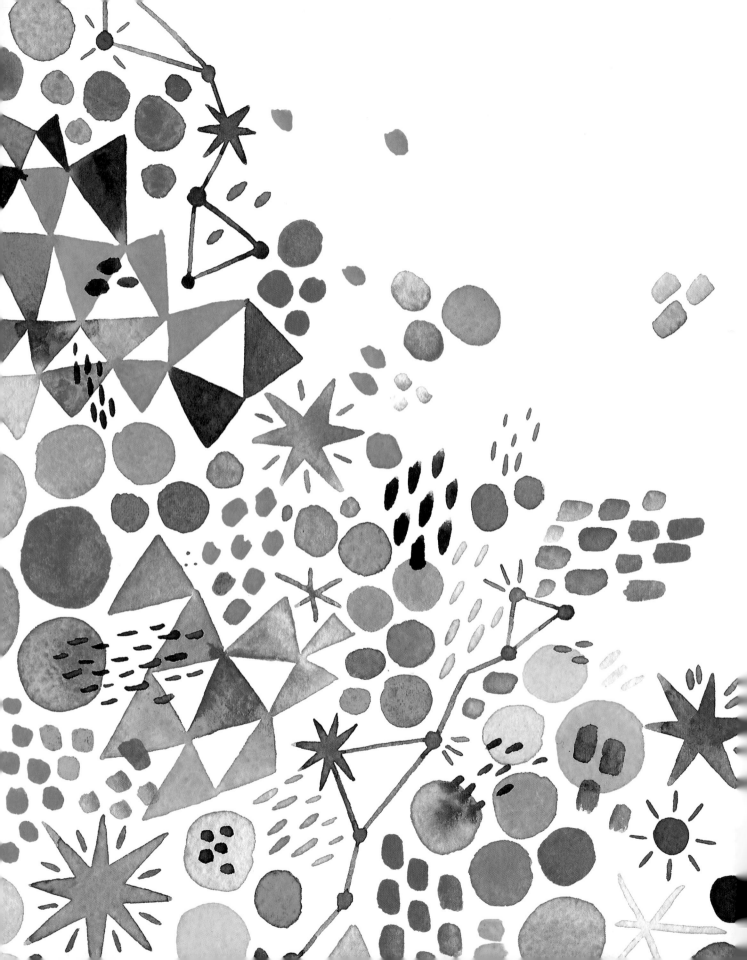

1장

기본 재료

- - - - - - -

수채화는 간단한 물감 세트와 종이로 시작하지만 재료를 열정적으로 수집하는 사람도 있답니다. 미술용품은 마치 캔디처럼 다채로워서 사 모으는 것 자체로도 기분이 좋아지죠. 이 장에서는 미술용품을 단순히 보관만 하는 사람이든, 그것으로 장난치고 섞는 것을 좋아하는 사람이든 꼭 알아야 할 것들을 살펴보고자 합니다. 특히 브랜드에 대한 정보와 색을 섞는 법에 대한 팁도 알려 드릴게요.

수채화물감

수채화물감은 믿을 수 없을 만큼 다채로운 미술 도구입니다. 특별한 경우를 제외하면 수채화물감은 완전히 말라 있어도 물만 섞으면 언제든 다시 쓸 수 있어요. 최소 성분으로만 만들어서 각 색상의 안료가 그대로 건조되기 때문이죠.

여기서 언급되는 다양한 수채화물감은 단독 또는 혼합하여 사용할 수 있어요. 프로젝트를 진행할 때마다 각각의 타입에 적절한 수채화물감을 사용하여 나만의 팔레트를 만드는 방법도 있고, 가끔은 팔레트에 선명한 색상의 액체물감과 튜브물감을 혼합하여 다양한 효과를 만들어 낼 수도 있습니다. 수채화물감의 활용에는 한계가 없답니다!

오른쪽 페이지의 도표에 수채화물감의 장단점과 제가 즐겨 쓰는 브랜드를 정리해 두었습니다. 새로운 색이나 브랜드를 사고 싶을 때, 기존에 가지고 있던 재료와 잘 어울리면서 자신에게 가장 적합한 물감 종류와 브랜드를 찾는 데 도움이 되었으면 합니다.

고체물감

가장 널리 사용되는 수채화물감 중 하나인 고체물감은 작고 네모난 모양의 건조된 수채화물감으로 보통 금속이나 플라스틱 박스에 담아 세트로 판매되는 경우가 많아요. 물론 낱개를 따로 구입할 수도 있죠. 고체물감은 쓰기 편리하고 이동성이 좋으며 몇 년 동안 두고두고 사용할 수 있어요. 세트용은 대부분 물감을 혼합하는 팔레트가 포함되어 있어요. 원하는 색상에 약간의 물을 섞어 쓰면 됩니다.

튜브물감

튜브물감도 세트나 낱개로 살 수 있어요. 저는 고체물감을 기본으로 하면서 세트를 보완해 주는 색이 필요할 경우 그때그때마다 튜브물감을 구입하는 편이에요. 튜브물감의 특징은 고체물감과 달리 크림처럼 부드럽다는 거예요. 또한 사용할 때마다 뚜껑을 열고 팔레트에 물감을 짜내기만 하면 되니까 편리하죠. 그림을 그리는 동안 튜브에서 짜낸 물감을 남김없이 다 사용해야 하는 줄 알고 괜한 걱정은 하지 않아도 됩니다. 팔레트에 그대로 두었다가 나중에 물을 추가하면 다시 쓸 수 있으니까요.

액체물감

만약 강렬하고 선명한 색을 찾는다면 액체물감을 써 보세요. 그림에 생생한 색감을 불어 넣을 수 있습니다. 일반적으로 액체물감은 색소 기반이 아닌 염료 기반이기 때문에 고농도로 농축해서 형광색처럼 밝고 대담한 색상들을 다양하게 표현할 수 있습니다.

고체물감을 위한 팁

- 붓에 잘 묻게 하려면 고체물감을 완전히 축축하게 적셔야 합니다. 사용하고 싶은 색의 물감에 물방울을 떨어뜨리고 2분 동안 기다립니다.

- 고체물감에 불순물이 섞이지 않게 하려면 작업하는 동안 깨끗하고 축축한 스펀지나 종이타월로 고체물감을 잘 닦아내 주세요.

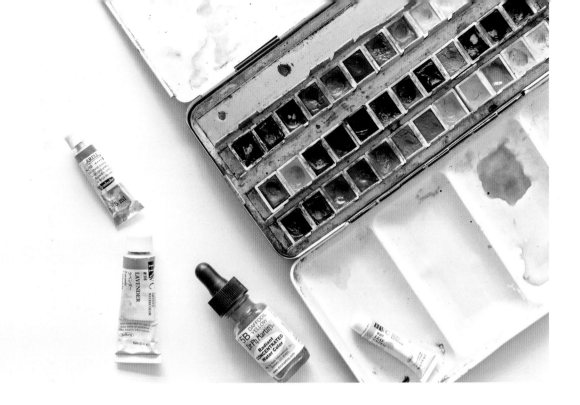

수채화물감 종류	장점	단점	추천 브랜드
고체물감	· 편리하다 · 휴대하기 좋다 · 다양한 색으로 시작하기에 좋다	· 색을 혼합하면 지저분해질 수 있다 · 세트에 자신이 원하는 색이 빠질 수 있다	· Kremer · Schmincke · Sennelier · Winsor & Newton
튜브물감	· 색이 튜브 안에 깨끗한 상태로 담겨 있다 · 넓은 영역을 채색하기에 적합하다 · 다루기 쉽다	· 뚜껑을 장시간 열어 놓거나 물감이 오래되면 물감이 말라 붙어 튜브에서 짜내기 힘들어진다	· Holbein · Winsor & Newton · Daniel Smith
액체물감	· 선명한 색상 · 적은 양의 물감이라도 오래 지속된다	· 색의 농도가 진하기 때문에 그러데이션을 만들기 힘들다 · 물로 희석하지 않으면 얼룩이 생긴다 · 변색되기 쉽다	· Dr. Ph. Martin's

액체물감은 주로 뚜껑에 스포이드가 달린 작은 유리병 안에 들어 있어요. 농축되어 있기 때문에 반드시 물로 희석한 다음 종이에 미리 색을 테스트해 보고 쓰세요. 별도의 팔레트에 액체물감만 따로 사용하거나 고체물감 또는 튜브물감과 혼합하여 사용할 수 있어요.

액체물감은 원래 그래픽 작업이나 일러스트 용도로 만들어진 것이어서 스캔이나 사진으로 복제되는 아트워크(정교한 일러스트 이미지 기반의 시각 예술 작품)에 주로 사용됩니다. 액체물감을 사용한 아트워크는 어두운 곳에 보관해야 해요. 시간이 지남에 따라, 특히 햇빛에 노출되었을 때 변색될 수 있거든요.

색상환과 배색

색은 미술작품에서 풍기는 느낌과 의도를 전달하는 역할을 합니다. 아래의 색상환(color wheel)을 보면 색과 색 배합 및 팔레트 간의 관계에 대해 알 수 있죠.

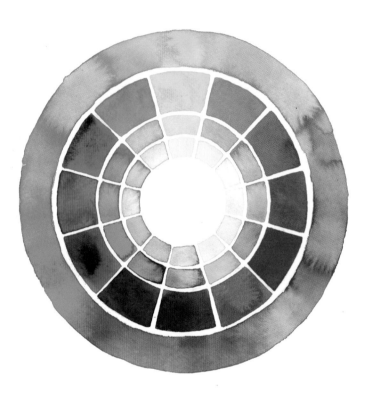

2 삼원색 중 두 가지 색을 혼합하면 2차색 중 하나를 얻을 수 있습니다.

주황(빨강 + 노랑)
초록(노랑 + 파랑)
보라(빨강 + 파랑)

3 하나의 원색에 2차색을 혼합하면 3차색을 만들 수 있어요.

노랑-주황
노랑-초록
빨강-주황
빨강-보라
파랑-보라
파랑-초록

색상환

수채화물감의 경우 노랑, 빨강, 파랑 삼원색만으로도 상상할 수 있는 모든 색과 명암을 구현하는 것이 가능해요.

1 색상환에서는 삼원색(노랑, 빨강, 파랑)을 사용하여 무지개색을 모두 만들어 낼 수 있습니다. 상상할 수 있는 모든 색조를 만들어 낼 수 있는 거예요!

노랑
빨강
파랑

오직 노랑, 빨강, 파랑 물감만 사용해서 자신만의 색상환을 만들어 보세요. 계속 하다 보면 색 혼합 경험치가 쌓일 거예요. 군이 완벽할 필요는 없어요.

배색

색 이론은 색을 혼합하고 분류하는 다양한 방법들을 우리에게 알려줍니다. 다음은 알아 두면 좋은 몇 가지 배색 이론입니다.

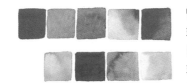

단색 배합 수채화물감을 사용할 때는 한 가지 색으로 연습해 보세요. 한 가지 색 수채화물감에 물의 양을 늘려가며 사용하면 다양한 농도의 색을 표현할 수 있거든요. 옆 그림을 보면 '흰색'이 추가되면 하나의 색이 얼마나 다양해지는지 쉽게 알 수 있죠. 수채화물감으로 그림을 그릴 때는 종이가 흰색의 역할을 하기 때문에 물을 많이 넣을수록 더 가벼운 색조를 표현할 수 있답니다.(p. 26 참조)

노랑, 연두, 초록, 청록

유사색 배합 유사색 배합은 색상환에서 서로 인접한 색들로 이루어집니다. 색을 혼합하는 가장 간단하고 확실한 방법이랍니다. 이 배합은 완벽한 조화를 이루어 눈을 즐겁게 합니다. 사용되는 색들이 색상환의 같은 면에 위치해 있기 때문이에요.

빨강/초록

노랑/보라

파랑/주황

보색 배합 보색 배합에 사용되는 색들은 색상환에서 서로 정반대 위치에 놓여 있습니다. '보색'이라는 용어는 한쌍을 이루는 각각의 색이 상대 색을 전혀 포함하지 않은 서로 정반대의 색을 뜻해요. 보색으로 짝을 지으면 각각의 색이 더욱 두드러지는 대비 효과를 낸답니다. 두 보색을 함께 섞으면 색의 순도는 떨어지지만 다양한 혼합 효과를 이끌어 내어 테크닉적으로 활용 효과가 높습니다. 예를 들어 빨간색에 약간의 초록색을 섞으면 붉은 벽돌처럼 더 어둡고, 더 짙은 빨간색을 얻을 수 있습니다. 원색만을 베이스로 사용하여 놀라울 정도로 다양한 색조를 표현할 수 있는 방법인 거죠.

온도에 따른 색배합 색은 온도에 따라 분류할 수도 있습니다.
(1) **차가운 색**은 색상환의 한쪽 면에 위치해 있습니다.
(2) **따뜻한 색**은 색상환의 다른 한쪽 면에 위치해 있습니다. 색의 온도는 그림의 전반적인 분위기와 그림에 묘사된 날의 시간, 심지어 감정에도 영향을 미칩니다. 따뜻한 색은 행복한 감정, 빛나는 햇살, 에너지, 긍정적 사고와 관련이 있는 반면 차가운 색은 차분하고, 명상적이고, 시원하고, 우울하고, 평온하고, 고요한 느낌을 줍니다.
(3) **중립적인 색**은 일반적으로 특정한 감정을 드러내진 않아요.

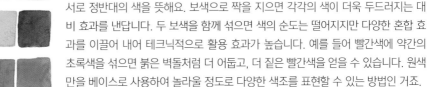

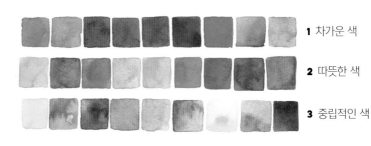

1 차가운 색

2 따뜻한 색

3 중립적인 색

팔레트 구성하기

아래와 같이 세 가지 콘셉트를 선택하여 팔레트를 구성해 보았습니다. 콘셉트와 관련이 있는 색을 떠올리고, 그런 다음 각각의 콘셉트에 맞게 샘플과 간단한 그러데이션을 그려 보았어요.

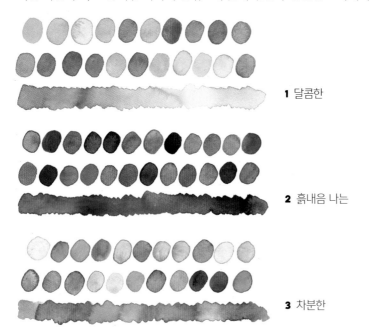

1 달콤한

2 흙내음 나는

3 차분한

이렇게 자신만의 컬러보드를 만드는 것은 영감을 떠올리는 데 많은 도움이 됩니다. 특히 큰 프로젝트를 시작하기 전이라면 분명 좋은 효과를 얻을 수 있을 거예요. 그 작품의 외관과 느낌에 대해 미리 구상해 볼 수 있으니까요. 여러분도 자신만의 컬러보드를 한번 만들어 보세요!

종이

수채화 종이에는 정말 많은 선택지가 있어요. 그것들 모두 나름의 쓰임새가 있지만 몇몇 종이는 다른 종이들보다 훨씬 더 질이 좋죠. 재료 선택은 예산과 취향을 따르면 됩니다. 다만 수채화 전용지를 사용해야 한다는 사실만큼은 명심해야 해요. 수채화 기법에 사용되는 물은 특별히 정해진 양과 배합을 필요로 하기 때문에 수채화 종이는 일반 스케치북과 차이가 있습니다.

　　종이는 다양한 변수를 가지고 있습니다. 따라서 무게, 촉감, 낱장, 보드 또는 패드, 함량, 질감, 색/색조 등을 고려해야 합니다.

- **무게와 섬유 함량** 종이는 무게가 무거울수록 뒤틀림 없이 더 많은 물을 흡수할 수 있습니다. 질 좋은 수채화 종이는 코튼을 함유하고 있는 반면 저가의 몇몇 종이들은 다른 섬유가 섞여 있죠. 일러스트 스타일의 수채화에 적합한 종이 무게는 300g/㎡입니다. 무게는 통상 종이 두께라고 생각하고 화방에 물어보면 됩니다.

세 가지 표준 질감을 가진 수채화 전용지(세목, 중목, 황목).
수채화블록과 나선형 수채화패드.

- **질감** 일반적으로 수채화 종이는 '세목(hot press)', '중목(cold press)', '황목(rough)'으로 구분합니다. 세목은 질감이 거의 없거나, 아예 없을 정도로 매끈해요. 어떤 화가들은 세목을 선호하는데 정교한 세밀화를 그리는 데 적합하기 때문이죠. 또 어떤 미술가들은 중목이나 황목을 선호해요. 좀 더 거친 질감이 엷게 칠하는 고전적인 수채화 느낌을 살려 내기에 적합하죠. 사실 저는 질감을 위해 어느 한 가지만을 특별히 고집하는 편은 아니에요. 내가 원하는 모양과 내 기분 그리고 내가 작업하는 프로젝트에 따라 세목과 중목을 바꿔 가며 사용하고 있답니다.

- **화판** 개인적으로 저는 수채화패드를 즐겨 사용해요. 그 중에서 나선형 스프링 패드가 아주 유용합니다. 하나의 작품을 그리다가 잠시 쉬어 가는 타임에 다른 작품을 시도하는 식으로 여러 프로젝트를 동시에 진행할 수 있기 때문이에요. 수채화블록(가장자리가 풀칠이 되어 있는 패드)도 유용한데, 종이가 팽팽하게 잘 펴지기 때문이에요. 하지만 수채화블록은 한 번에 하나의 프로젝트 작업만 가능해요. 몰스킨(Moleskine)에서는 다양한 사이즈의 품질 좋은 수채화 전용 스케치북을 판매하고 있어요. 어딜 가든지 손에 들고 다니기에 편리한 제품이죠.

자신의 기호에 맞는 종이를 발견할 때까지 다양한 수채화 전용지를 써 보고 테스트해 봐야 한답니다.

붓

올바른 붓을 고르는 것도 무척 중요한 선택 사항입니다. 사용하는 붓의 종류가 스트로크(붓 터치)에 직접적인 영향을 미치니까요.

큰 둥근 붓(10호)은 넓은 영역을 채우기에 좋은 반면 세필 붓(3호)은 디테일을 더하거나 좁고 까다로운 영역을 칠하는 데 좋습니다.

수채화 둥근 붓은 대부분 끝이 뾰족하기 때문에 붓에 가해지는 힘과 각도를 바꾸는 것만으로도 스트로크에 변화를 줄 수 있습니다. 이런 다양한 표현은 레터링 작업에 특히 유용하지요(p. 107 레터링 참조).

평편한 붓을 갖춰 두는 것도 좋아요. 이 붓은 물감을 흥건할 정도로 묽게 하지 않아도 넓은 영역을 채울 수 있으며, 뿌리기 효과(p. 36 참조)에도 아주 유용합니다.

추가 재료

기본적인 수채화용품 외에 항상 가지고 있어야 할 용품으로는 연필, 연필깎이, 지우개, 자, 풀 등이 있습니다.

수채화는 다른 많은 재료들과도 잘 어울립니다. 만약 잉크나 액체물감이 있다면 시험 삼아 써보세요. 딱히 정해진 규칙이 없으니 그냥 그려보세요! 다음은 추가할 만한 몇 가지 재료들입니다.

검은색 잉크와 흰색 잉크

잉크는 수채화물감을 보완해 줄 수 있는 완벽한 재료입니다. 특히 그림 위에 최종적으로 디테일을 더하거나 특정 영역을 더 불투명하게 만들고 싶을 때 효과적이죠. 아크릴이나 구아슈(수용성 아라비아고무를 섞은 불투명 수채화물감)도 수채화와 잘 어울리지만 저는 개인적으로 잉크의 수용성 질감을 더 좋아합니다.

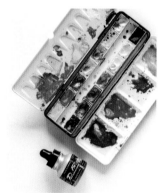

금색 잉크 또는 금색 물감

금색 물감은 잉크, 아크릴, 수채화물감 모두와 잘 어울리죠. 일반적으로 메탈릭(금속성) 물감은 그림에 최종 디테일을 추가하는 용도로 좋습니다. 메탈릭 수채화물감 중에서 제가 선호하는 브랜드는 최상급의 품질을 자랑하는 크레머(Kremer)입니다. 윈저앤뉴튼(Winsor & Newton)도 우수한 메탈릭 잉크 라인을 갖추고 있는 유명 브랜드입니다.

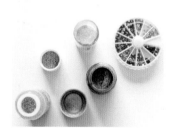

글리터, 메탈릭 파우더와 크리스털 장식

이 책에서는 재미있는 장식을 넣는 다양한 방법도 알려 줄 거예요. 고품질 글리터(반짝이), 메탈릭 파우더와 라인석은 복잡한 장비나 기술을 사용하지 않으면서도 특별한 터치를 더할 수 있는 재료예요. 이런 섬세한 재료를 다룰 때에는 접착제나 빨대 또는 핀셋 같은 도구도 필요합니다.

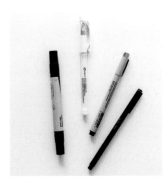

마커와 펜

마커, 피그마마이크론펜, 젤펜과 기타 드로잉 용품들도 수채화물감을 보완하는 좋은 재료입니다. 이 책에서는 그림에 이런 도구들을 활용하는 방법에 대해서도 알려 주고 있어요.

리본과 노끈

삼끈, 밀짚끈, 가죽노끈과 리본은 수채화 그림을 포장하거나 핸드 아트에 어떤 특별함을 주고자 할 때 아주 유용하게 사용할 수 있습니다.

마스킹테이프

마스킹테이프는 무척 아름다울 뿐 아니라 종이를 망가뜨리지 않으면서 쉽게 벗겨낼 수 있는 장점이 있습니다. 이 책 p. 66을 보면 언제 쓰이는지 알 수 있어요. 마스킹테이프는 미술품을 포장할 때나 봉투 장식에도 아주 유용하게 쓰이는 재료예요.

스티커

DIY 프로젝트에 특별한 디테일이 필요할 때 간단한 스티커를 사용하면 효과적이죠. 예를 들어 예쁘게 봉투를 밀봉하고 싶을 때 은색 하트 스티커를 사용하면 완벽한 마무리가 된답니다.

2장

기본 테크닉

- - - - - -

수채화의 가장 큰 특징은 반투명성입니다. 따라서 그리기를 시작하기 전에 심

사숙고하고, 타이밍 조절도 잘해야 하죠. 이 장에서는 주로 일러스트 스타일에

활용할 기본 테크닉을 살펴보겠습니다. 자, 이제 시작해 보죠!

수채화를 그리기 위한 사전 연습

수채화는 초보자에게 엄두가 안 날 수 있어요. 심지어는 경험 많은 화가들도 수채화는 어렵게 여기기도 해요. 실제로 수년 동안 수채화를 가르치면서 수채화로 그리기를 어려워하는 아크릴 화가와 유화 화가들을 많이 만났습니다. 수채화가 여타 장르의 그리기와는 사뭇 다르기 때문이죠. 그래서 간단한 사전 준비 작업을 알려 주려고 합니다. 이 과정을 따라하다 보면 수채화가 실제로 어떻게 만들어지는지 이해하고, 수채화물감에 친숙해지며, 더 발전하면 새로운 창작물에 대한 아이디어도 떠올릴 수 있게 될 것입니다.

웨트 온 웨트(Wet on Wet) 기법

수채화를 그리는 데에는 두 가지 기본 방법이 있어요. 웨트 온 웨트와 웨트 온 드라이. 웨트 온 웨트는 일반적으로 풍경이나 하늘을 그리거나 부드럽고 엷게 칠하는 수채화 기법이죠. 특유의 번지기 효과로 다양하게 활용할 수 있어요. 기본적으로 젖은 종이 위에 젖은 물감을 덧칠하는 방식입니다. 웨트 온 웨트 기법을 한번 살펴봅시다.

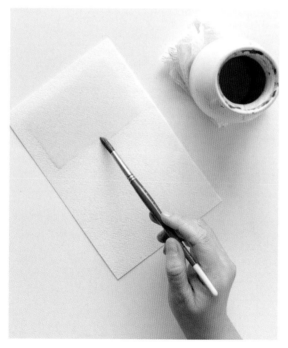

1 붓을 물에 적셔서 직사각형 두 개를 그려 주세요.

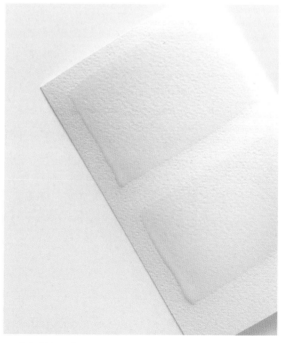

2 직사각형은 색이 없어 잘 보이지 않겠지만 고개를 조금 기울여 종이를 보는 각도를 달리하면 어디에 물을 칠했는지 알 수 있습니다.

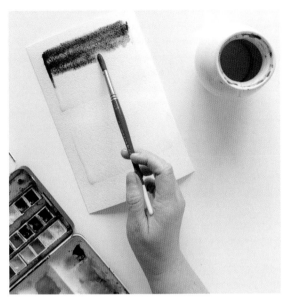

3 촉촉하게 적신 물감을 팔레트에서 골라 직사각형 상단에 색을 넣어 주세요. 여기서는 붓을 좌우로 미끄러지듯이 움직이며 칠해 주세요.

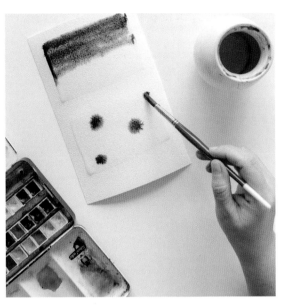

4 두 번째 직사각형에는 톡톡 두드려 물감을 얹어주세요. 이 작업은 자신이 선호하는 '물과 물감의 양'을 파악하는 데 많은 도움이 됩니다.

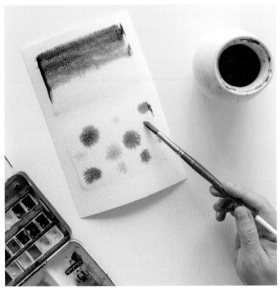

5 그림이 마르기 시작합니다. 얼마나 달라진 것 같나요? 웨트 온 웨트 기법을 사용할 경우 물감이 반응하는 과정에 많은 컨트롤이 필요 없어요. 이것이 웨트 온 웨트 기법의 특별한 장점입니다. 수채화물감이 마르는 과정은 늘 신비롭죠. 이렇게 자연적으로 물감이 마르기만 해도 화려한 질감을 얻을 수 있답니다.

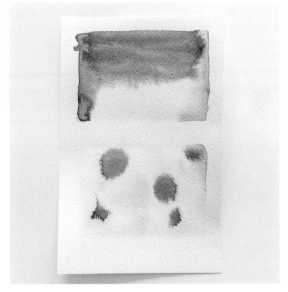

6 이제 그림은 완전히 말랐고, 한층 더 많은 변화가 생겼습니다! 일단 물감이 마르면 선명도가 떨어져 보이는 것이 보통입니다. 하지만 이때 번지기 효과 특유의 질감이 나타나는데, 이런 질감이 웨트 온 웨트 기법의 장점입니다.

웨트 온 드라이(Wet on Dry) 기법

웨트 온 드라이는 좀 더 정교하고 선명한 형태를 얻기 위해 사용되는 기법입니다. 일반적으로 마른 종이에 젖은 물감을 사용하는 웨트 온 드라이는 일러스트 스타일의 수채화에서 주로 사용되는 기법입니다.

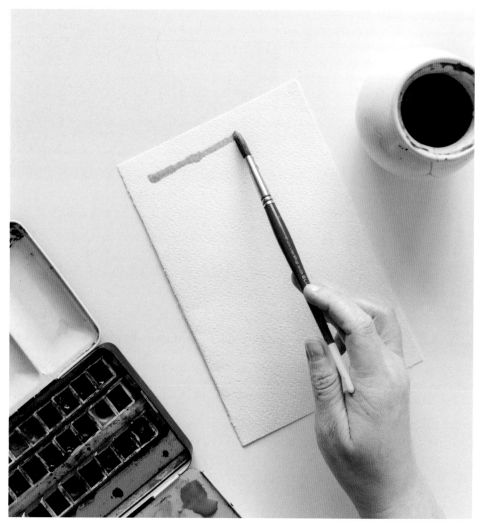

1 마른 종이에서 시작합니다. 큰 붓에 약간 젖은 물감을 묻혀 바로 그리면 됩니다.

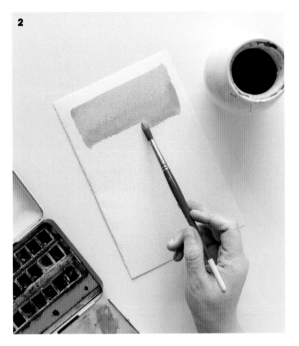

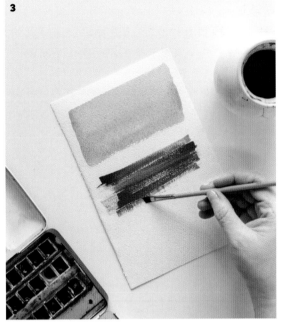

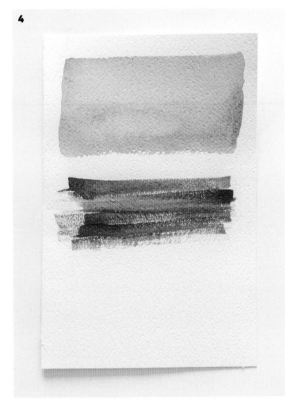

2 여기서는 오커색 물감을 물에 많이 희석시켜 사용했습니다. 물감의 반투명성은 물을 얼마나 많이 섞느냐에 따라 차이가 납니다.

3 물기가 적은 더 뻑뻑한 물감으로 해볼 수도 있어요. 여기서는 최소한의 물을 사용해서 완전히 다른 질감과 스케치 같은 마무리 효과를 얻었습니다. 일부 화가들은 이 기법을 시그니처 스타일로 사용하기도 하죠. 흔히 패션 일러스트에 자주 쓰이는 기법입니다.

4 이제 물감이 완전히 말랐습니다. 이 시점에서 어떻게 색이 조금씩 희미해지는지, 또 어떻게 완전히 달라 보일 수 있는지 다시 한 번 살펴보세요.

투명도

투명도는 수채화에서 가장 중요한 특성이죠. 수채화 작업을 할 때에는 물이 곧 흰색이라는 걸 항상 염두에 두세요. 몇 가지 주의사항 알려 드릴게요.

- 색을 더 밝게 하려면 흰색 물감을 섞는 대신 물을 더 넣어야 해요. 수채화에 흰색 물감을 섞으면 투명해지기는커녕 분필처럼 뿌옇게 보이니까요.

- 수채화에서는 종이의 흰색이 진정한 흰색이죠. 어떤 부분을 완전히 흰색으로 표현하고 싶다면 종이의 흰색이 드러나도록 그 주변에 색을 칠해야 해요. 이 책에 나오는 여러 가지 그리기를 시도하다 보면 저절로 이런 특성을 이해하게 될 거예요.

투명도 연습은 물과 물감의 양을 조절함으로써 다양한 명암을 탐색해 보는 것에 목적이 있어요.

1 이 작업에서는 진홍색이나 진청색처럼 짙은 색 물감을 추천합니다.

2 우선 팔레트에 몇 방울의 물을 떨어뜨려요. 붓에 소량의 물감을 묻힌 후 팔레트에 담긴 물과 섞어 주세요.

3 이렇게 만들어진 색을 보면 매우 밝고 투명한 빨간색이죠.

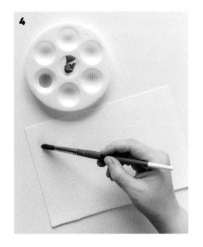

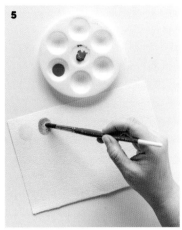

4 물과 혼합한 물감으로 종이에 원을 그려 보세요.

5 팔레트에 담긴 물에 물감을 조금 더 섞어 주세요. 물감을 얼마나 더 넣었는지 잊어버리면 안 돼요. 다양한 명암을 가진 빨간색을 만들어 내는 것이 목적이므로 물감을 조금씩 단계적으로 추가하는 것이 중요해요. 두 번째 원을 그려 보세요.

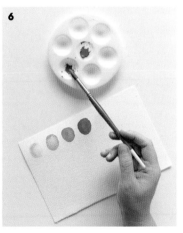

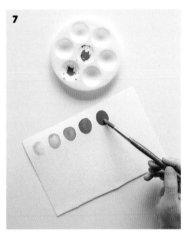

6 조금씩 물감 양을 늘려 더 짙은 명암의 색을 만든 다음 원을 그리는 식으로 이 과정을 반복하세요.

7 점점 더 많은 물감을 섞으면(물의 양을 점점 줄이라는 의미) 색은 더 어둡고 진해지고, 원도 점점 불투명하게 보일 거예요. 물감색이 최대한 두껍고 불투명질 때까지 계속 원을 그려 보세요. 한 가지 색에 물의 양을 달리 하여 다양한 농도를 얻어 내는 연습입니다.

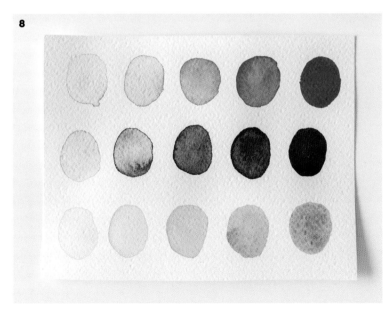

8 사실 이 작업은 보기보다 어렵습니다. 가장 연한 농도부터 가장 진한 농도에 이르기까지 미묘하고 단계적인 변화가 명확히 나타나도록 이 과정을 반복하세요. 여러 가지 색을 해보세요. 물감의 특성을 알아 가기에 좋은 방법입니다. 각각의 물감에 담긴 색소는 다 달라요. 이 작업을 통해 각 색소 내의 농도가 어떻게 만들어지는지 알 수 있게 되죠. 여기에서 적합한 색은 노란색처럼 밝은 색이 아니라 파란색, 보라색, 갈색, 빨간색처럼 어두운 색이에요.

색 쌓기

이번에는 순수한 물에서부터 물기가 거의 없는 진한 색감에 이르기까지 색 쌓기 연습을 해보겠습니다. 이 연습은 한 가지 색으로 다양한 농도를 얻는다는 점에서(p. 26 참조) 투명도를 익히는 연습과도 비슷해요. 여기서는 흔히 '옹브레(ombré)'로 알려진, 중간에 색이 끊이지 않는 그러데이션 효과로 색 쌓기를 알아 볼게요.

1 수채화 종이의 마른 부분에서 시작해요. 팔레트에 물을 조금 붓고 바로 옆에 물감을 살짝 묻힙니다. 여기서는 중간 붓과 초록색 튜브 수채화물감을 사용했어요.

2 붓에 약간의 물을 묻혀서(아직 색이 거의 없죠.) 종이에 그리기 시작합니다(종이는 투명해 보입니다).

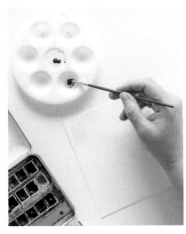

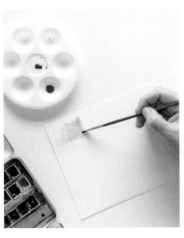

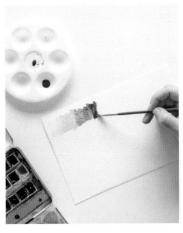

3 팔레트에 담긴 물에 약간의 물감을 섞어 주세요. 물에 섞는 물감의 양을 확실히 기억하는 게 중요해요. 섬세하게 그리고 천천히 이 과정을 진행해 주세요.

4 투명한 물이 끝나는 지점부터 이어서 그리기를 계속해 주세요.

5 팔레트에 담긴 물에 조금씩 물감을 추가하면서 과정을 반복합니다. 주의할 점은 물감의 농도를 조절하기 전에 붓을 헹군 다음 천이나 종이에 톡톡 두드려 붓에 묻은 물감과 물기를 닦아 주는 거예요.

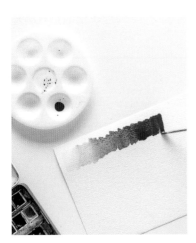

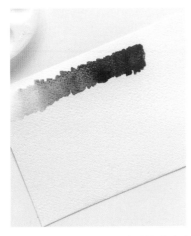

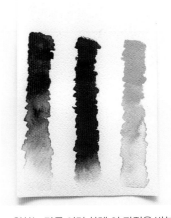

6 막바지에 다다를수록 물감은 점점 더 두툼해지고 진해지며 반투명하게 보입니다.

7 이제 무색의 물에서 가장 진한 색까지 변하는 멋진 그림이 완성되었어요. 이 과정의 목표는 급격한 변화 없이 정교하게 단계적으로 물감의 농도를 진하게 만들어 보는 거랍니다.

8 원하는 만큼 여러 차례 이 과정을 반복해 보세요. 다른 색으로도 이 작업을 반복하다 보면 색 쌓기가 그리 어렵게 느껴지지 않을 거예요.

그러데이션 만들기

이 작업은 색 쌓기(p. 28 참조)와 비슷하지만 한 가지 색으로 물감의 농도를 조절하는 대신 두 가지 색을 섞어 천천히 물감의 농도를 조절한다는 점에서 차이가 납니다. 그러데이션은 하늘이나 석양을 그리기에 아주 유용한 기법이에요.

색상환에서 서로 가까이에 있는 색을 골라 조화를 이루도록 해야 해요. 그렇지 않으면 탁하고 우중충하게 보이거든요. 여기서는 초록색과 노란색을 사용해 보았습니다. 궁합이 잘 맞는 조색으로는 파란색과 보라색, 빨간색과 주황색, 파란색과 초록색 등이 있어요.

1 두 색을 나란히 놓고 각각 물을 혼합해 줍니다. 물감은 너무 묽거나 너무 진하지 않은 게 좋아요. 물감과 물을 섞는 비율을 각각 50 대 50으로 해주세요.

2 순수한 노란색을 먼저 종이에 그리기 시작합니다.

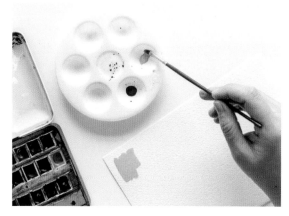

3 붓을 깨끗이 세척하세요. 그런 다음 초록색 물감을 조금 묻혀서 노란색 물감에 섞어 주세요.

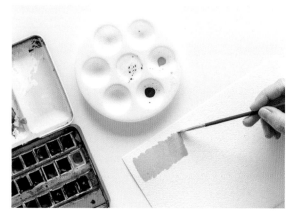

4 첫 번째 붓놀림을 중단한 곳에서 이어서 다시 시작합니다. 노란색에서 조금씩 더 초록색을 띠게 하는 과정은 부드럽고 섬세하게 해줘야 해요. 색조가 심하게 바뀌지 않도록 조심해서 칠해 주세요. 그렇지 않으면 색이 뚝뚝 끊어지는 것처럼 보일 수 있어요.

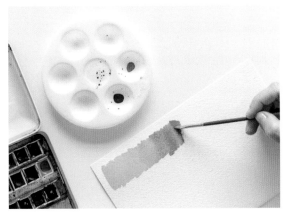 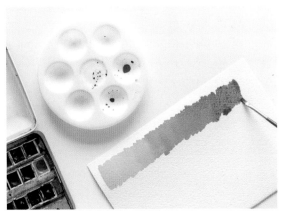

5 원래의 노란색에 조금씩 초록색을 더 추가합니다. 색을 섞는 실제 작업은 팔레트에서 하세요.

6 색칠이 끝날 즈음에 완전한 초록색으로 바뀌고 아름다운 컬러 그러데이션이 완성됩니다.

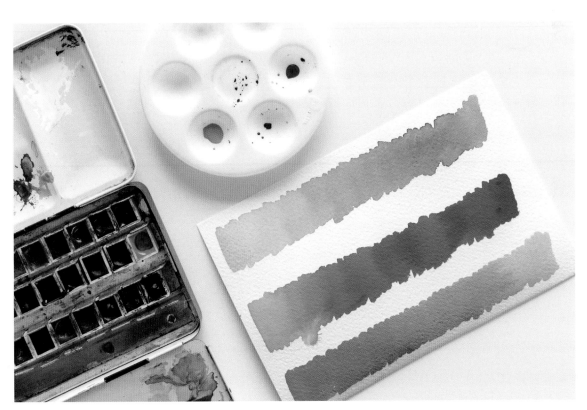

7 필요하다고 생각되는 만큼 여러 차례 이 과정을 반복하고, 다른 색 배합도 시도해 보세요. 새로운 그림 작업에 대한 아이디어가 생길 거예요.

정교하고 미세한 선 그리기

마지막으로 디테일을 더해 주면 그리기가 완성됩니다. 전문가답게 보이려면 정교하고 미세한 선 그리기는 필수적으로 익혀야 할 기법이죠. 미세한 붓놀림을 컨트롤하기까지 웬만큼 시간이 걸리 겠지만 이 작업을 통해 실력이 늘면 자신감이 붙을 거예요.

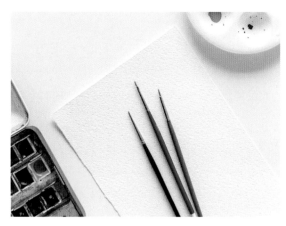

1 가능한 한 가장 작은 호수의 붓을 선택하세요. 얼마나 미세한 선을 그리고 싶으냐에 따라 0호, 심지어 000호의 붓까지 사용합니다. 손에 맞는 붓을 찾을 때까지 몇 개의 붓을 써 봐야 할 거예요.

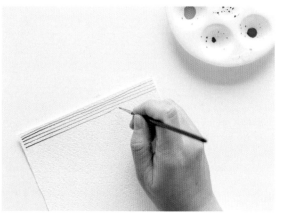

2 조심조심 움직이면서 수평으로 미세한 선을 그려보세요. 보기보다 쉬울 거예요. 처음에는 손이 떨리거나 붓놀림이 불안정해도 걱정하지 마세요. 연습을 하면 할수록 더 나아질 테니까요.

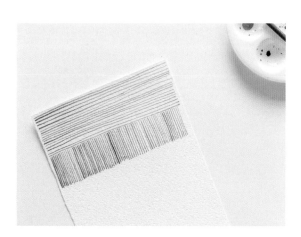

3 이제 수평으로 그린 선 아래로 더 작은 크기로 수직선을 그려 보세요. 나중에 더 긴 선을 그리게 되면 이 정도는 아주 쉽게 그릴 수 있을 거예요. 짧을수록 컨트롤하기 쉽거든요.

4 마치 펜을 사용하듯이 끝이 뾰족한 붓으로 무엇이든 그려 보세요. 둥근 모양도 많이 그려 봐야 해요. 이런 과정을 거치면 나중에 디테일한 작업을 할 때 미세한 선을 잘 컨트롤할 수 있고, 붓놀림도 더 자신 있게 할 수 있어요.

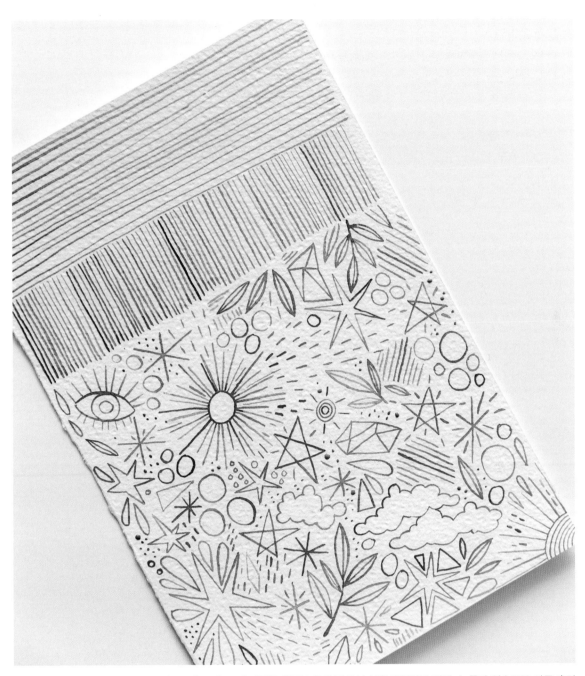

5 종이 한 장을 다 채울 때까지 계속 그려 보세요. 이 과정은 일러스트에 미세한 선을 추가하기 전에 손 풀기 연습으로 아주 효과적입니다.

정밀한 그리기

이 과정은 가장자리 둘레 그리기를 잘 컨트롤하는 연습이에요. 간단해요.

1 수채화 종이에 몇 가지 단순한 모양을 그려 보세요. 여기서는 동그라미와 별과 달을 그려보았어요. 삼각형, 마름모꼴, 하트, 사각형 등등 어떠한 모양을 선택해도 괜찮아요.

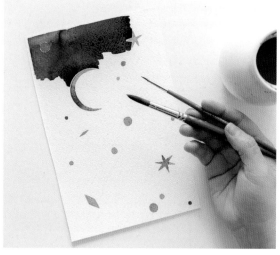

2 다른 색을 이용하여 모양 주변을 그리기 시작하세요. 여기서는 호수가 다른 두 개의 붓을 사용하고 있습니다. 하나는 좁고 디테일한 영역을 그릴 때 사용하는 작은 호수의 붓이고, 다른 하나는 넓은 영역을 그릴 때 사용하는 큰 호수의 둥근 붓이에요.

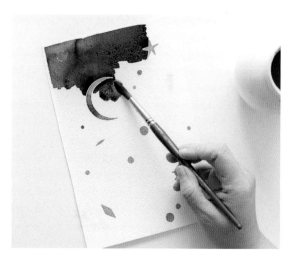

3 충분한 양의 파란색 물감을 준비해 주세요(물과 물감의 비율은 약 50 대 50). 유연하게 붓질을 하면서 파란색 영역을 마르기 전에 계속 칠해 나가면 끊어짐 없이 채색할 수 있습니다.

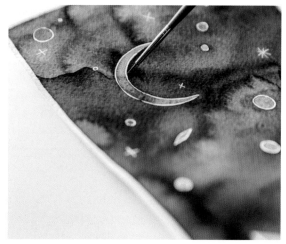

4 각각의 모양에 아주 가까이 칠을 해주세요. 이 과정의 목표는 모양에 닿지 않게 최대한 근접해서 그리는 거예요. 그러면 모양과 배경 사이에 아주 미세하게 흰색 경계선이 생기게 되죠.

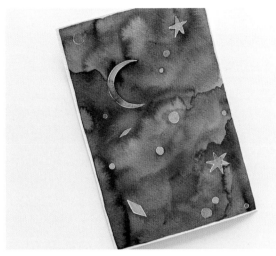 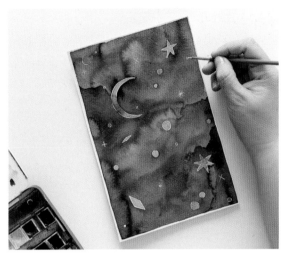

5 또 연습해야 할 것은 종이의 가장자리 바로 안쪽까지 색칠하는 것입니다. 이렇게 붓 컨트롤을 계속 연습하면 자연스러운 느낌을 연출할 수 있고, 아름다운 수채화 질감도 표현할 수 있습니다. 물의 양과 종이 종류와 붓놀림 속도를 얼마나 적절하게 사용하느냐에 성패가 달려 있습니다.

6 흰색 잉크로 마지막 디테일을 추가합니다. 구아슈나 아크릴 물감을 사용해도 괜찮아요. 저는 주로 이 기법을 사용하여 최종 디테일을 추가하곤 해요.

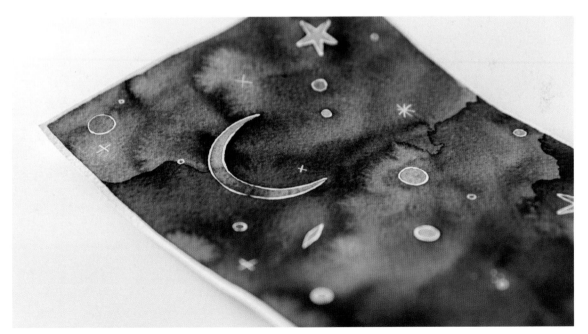

7 충분하다고 생각될 때까지 수차례 연습하는 게 좋겠죠. 일러스트 스타일의 수채화를 그릴 때는 정밀한 그리기 기법이 매우 유용해요. 더 큰 사이즈 그림을 그릴 때 아이디어를 얻을 수도 있고요.

뿌리기

뿌리기는 그림에 색다른 질감을 더하는 재미있는 방법이에요. 이 기법은 다양한 방식으로 응용할 수 있습니다. 주로 짧고 뻣뻣한 털로 만든 납작한 붓을 사용하는데, 심지어 칫솔을 사용해도 괜찮아요. 붓 사이즈와 물감의 양에 따라 다양한 효과를 얻을 수 있죠.

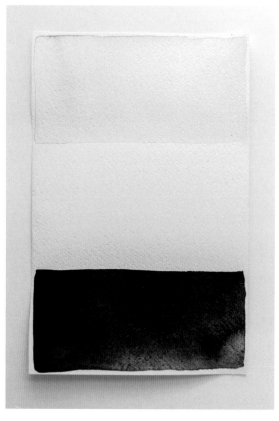

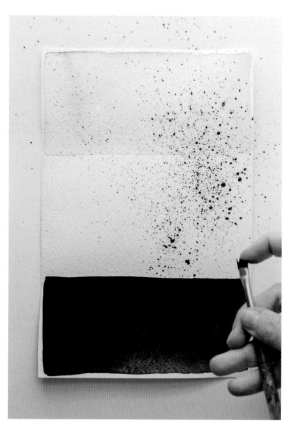

1 몇 가지 다른 배경을 가진 영역에서 시작해 보세요. 여기서는 직사각형의 반투명 영역, 전혀 손대지 않은 영역, 진하게 색칠한 불투명 영역을 구분해 보았습니다. 최상의 결과를 얻으려면 물감을 뿌리기 전에 처음 채색한 레이어(초벌칠)가 완전히 마른 상태인지 꼭 확인해야 합니다.

2 붓에 물감을 묻힌 다음 손가락으로 붓을 튕겨 비어 있는 영역부터 뿌리기를 시작하세요. 이때 그림 밑에 큰 종이를 깔아 두는 것이 좋습니다. 뿌리기를 할 때 내가 원하는 부분에만 물감을 뿌리는 것이 쉽지 않으니까요.

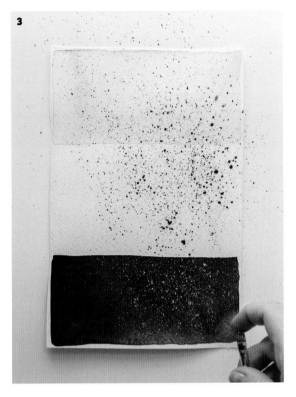

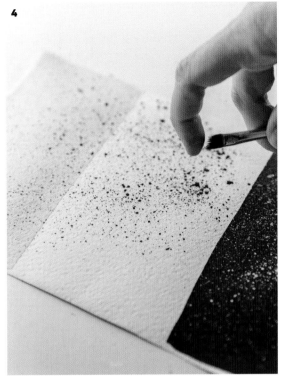

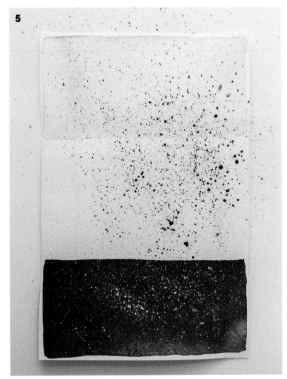

3 색이 더 진한 직사각형 영역에는 흰색 잉크나 물감을 사용하여 똑같은 과정을 반복하세요.(저는 이 기법으로 밤하늘에 별을 그려요!)

4 몇 가지 다른 방식으로 뿌리기를 시도해 보세요. 물감에 섞는 물의 양, 손에 쥐고 있는 붓의 각도, 붓과 종이의 근접성 등이 뿌리기 효과에 영향을 미칩니다.

5 이제 뿌리기 연습을 했으니 다른 응용 방법을 구상해 보세요. 예를 들어 꽃그림의 배경을 장식하거나 풍경화에서 질감 표현을 위한 추상적인 기법으로 사용할 수 있습니다. 뿌리기의 활용성은 무한하답니다!

레이어링

수채화 그리기에서 타이밍은 큰 비중을 차지하죠. 이번에는 간단하게 추상적인 그림을 그리는 동안 레이어링(겹쳐 칠하기)이 어떻게 만들어지는지 배울 거예요.

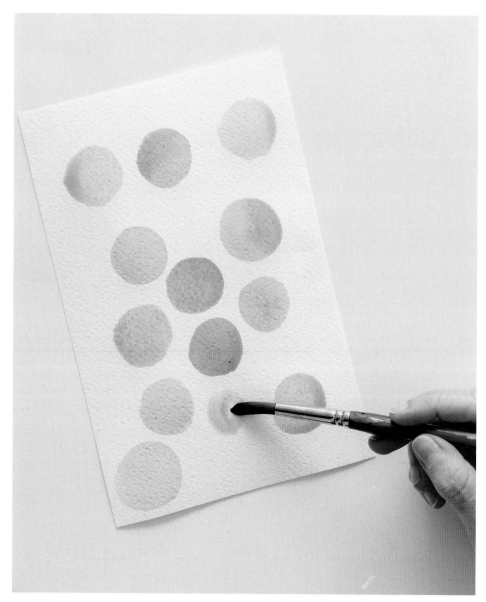

1 묽게 물감을 혼합하여 종이 전체에 원을 여러 개 그려 주세요. 원이 서로 닿지 않도록 조심하면서요.

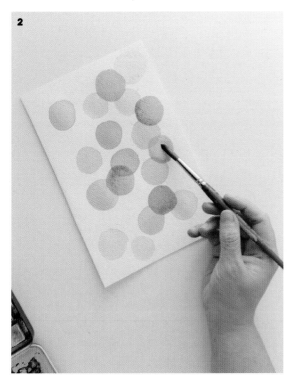

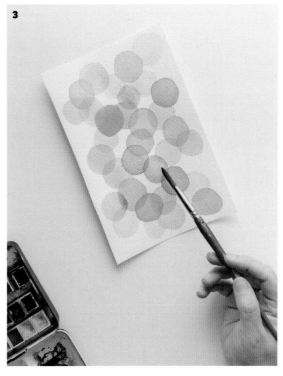

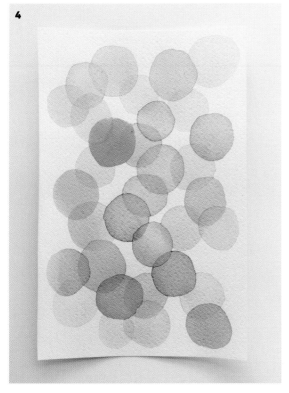

2 첫 번째 원이 완전히 마를 때까지 기다렸다가 마른 원 위에 더 많은 원을 그려 줍니다. 색을 다루는 좋은 방법이기도 해요. 여기서는 여러 가지 따뜻한 색을 골랐지만 한 가지 색이든, 무지개색이든 원하는 대로 색을 선택하면 돼요.

3 색칠을 계속 하세요! 반투명하게 그리려면 물을 충분히 써야 한다는 것을 명심하세요. 그림이 너무 불투명하다면 투명화의 진면목을 제대로 감상할 수 없어요. 서로 다른 두 가지 색을 사용하면 겹치는 부분에서 제3의 색이 생길 거예요.

4 번지기와 타이밍을 연습하는 도중에 원을 레이어링하는 방식으로 새로운 색을 계속 만들 수 있어요. 반드시 마른 다음에 원을 겹쳐 그리세요. 이 역시 아주 멋져 보인답니다!

번지기 효과를 이용한 그리기

이번 작업은 제가 늘 '수채화의 브레인'이라고 부를 정도로 높이 평가하는 그리기 기법이에요. 수채화는 다른 그리기 장르와 사뭇 다릅니다. 과정을 역으로 생각해야 하고, 항상 투명한 레이어를 신경 쓰며 색과 불투명을 단계적으로 추가해야 하기 때문이죠. 여기에서는 번지기 효과와 함께 가는 선 그리기 기술을 활용한 디테일도 익힐 거예요.

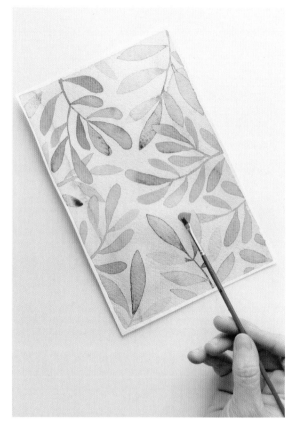

1 물감을 아주 묽게 섞은 후 종이에 엷게 바르면서 가장자리 바로 안쪽까지 칠합니다. 투명도 작업(p. 26 참조)에서 했던 것처럼 농도는 1단계나 2단계를 떠올리면 됩니다. 만약 큰 사이즈의 종이를 사용한다면 가장자리를 패드에 접착제로 붙이거나 작업대에 테이프로 붙여 고정시켜 주세요. 물기가 많은 물감을 사용하면 종이가 뒤틀릴 수 있기 때문이에요.

2 배경이 완전히 마를 때까지 기다렸다가 그 레이어 위에 나뭇잎을 그려주세요. 나뭇잎의 색과 스타일은 자유롭게 표현해도 됩니다(식물에 대해서는 3장에서 자세히 다룰 거예요). 한 장의 나뭇잎에 다른 나뭇잎을 겹쳐 그릴 때에는 정밀하게 그리는 기술을 사용해야 합니다. 아울러 레이어들이 계속 투명성을 유지하도록 세심한 주의를 기울여야 합니다.

3 일단 나뭇잎 그림이 마르면 디테일을 추가하세요. 디테일에는 작품의 방향성 과 의도가 담겨 있어 마치 전문가 그림 처럼 보일 수 있게 해줍니다. 여기서는 잎맥을 표현하기 위해 각각의 나뭇잎에 가는 선을 추가하는 식으로 디테일을 주 었어요.

4 이제 그림이 완성되었군요! 이번 그리 기를 통해 투명도 작업, 레이어링 작업, 정밀한 그리기, 디테일과 가는 선 그리기 를 모두 익힐 수 있답니다.

스캐닝과 포토샵 편집

그림을 성공적으로 스캔하여 복제하기 위해 포토샵의 기본을 익혀 두면 좋아요. 포토샵은 그래픽 아트를 위한 훌륭한 도구로, 개별적인 작품을 넘어 그 이상 뭔가를 하고 싶다면 매우 유용하게 쓰일 수 있어요.

다음은 제가 주로 사용하는 포토샵 작업 과정을 보여주는 것입니다. 여러분이 프로그램에 대한 기본적인 지식을 갖추고 있다고 가정하고, 가능한 한 가이드라인과 팁을 간단하게 설명했어요. 포토샵은 여러 모로 복잡하며 각 이미지가 저마다 다르기 때문에 수준에 맞는 조정이나 수정이 필요합니다.

사용 가능한 스캐너의 종류도 매우 다양하죠. 그래서 어떤 스캐너를 사용하느냐에 따라 수채화 그림은 조금씩 다르게 보이기도 해요. 몇몇 스캐너는 월등한 품질을 보장하지만 품질이 낮은 스캐너를 쓰면 파일 수정에 더 많은 노고를 들여야 하죠. 이 부분의 목표는, 스크린이나 인쇄물에서 자기 그림을 볼 때 최대한 원본과 똑같이 보이게 하는 것이에요.

1 먼저 연필 자국을 모두 지웁시다. 그래야 깨끗하고 멋진 일러스트가 되니까요.

2 스캐너 위에 작업물을 놓고 평평하게 놓고 스캔을 진행합니다. 인쇄 품질을 위해 설정이 300dpi 이상인지 꼭 확인하시구요. 품질이 떨어지지 않도록 고해상도를 유지해 주세요. 만약 온라인으로 공유하기 위해 그림을 스캔한다면 해상도를 72dpi로 설정해도 괜찮아요. 더 작은 파일 사이즈가 되어서 온라인으로 주고받기 쉽게요.

3 일단 이미지를 스캔하면 색이 약간 어긋나는 게 보일 거예요. 스캔한 그림에서는 채도가 떨어져 보일 수도 있고, 배경이 산뜻한 흰색이 아닌 누렇게 보이기도 하죠. 다시 말하지만 이 모든 차이는 어떤 스캐너를 사용하느냐에 달려 있어요.

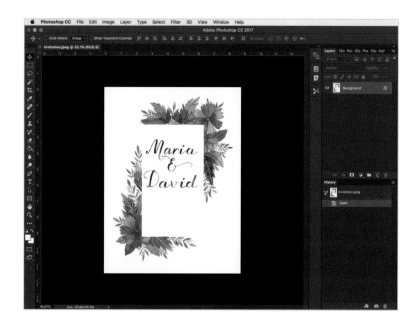

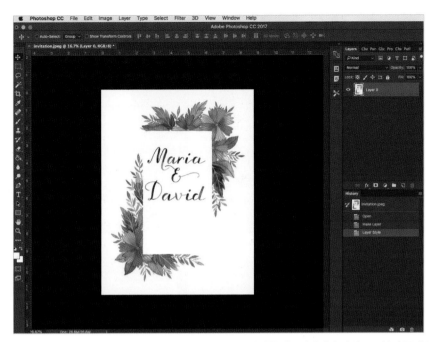

4 포토샵 프로그램에서 이미지를 열어 주세요. 이때 레이어를 래스터라이징 방식으로 열어 주세요. 이미지 사이즈는 반드시 100%로 하시구요. 왜냐하면 이 과정에서 캔버스 사이즈에 비례해서 이미지가 픽셀로 변하거든요. 이미지를 래스터라이징하는 이유는 오직 픽셀 그래픽에서만 작동하는 다양한 편집 기능이 있기 때문입니다. 포토샵에서 이미지 위에 커서를 놓고 마우스 오른쪽을 클릭하면 'Rasterize layer' 표시가 나타납니다.

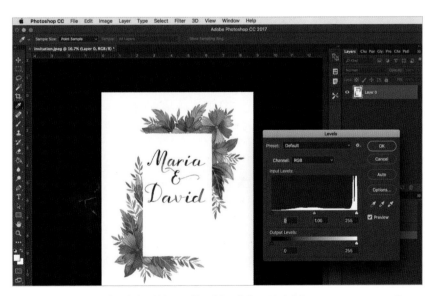

5 이미지 컬러 보정을 위해 제일 중요한 것은 레벨 조정이에요. Image(이미지)→Adjustments(조정)→Levels(레벨)로 이동합니다. 레벨에서는 어두운 영역과 중간 영역과 밝은 영역을 조정할 수 있어요. 슬라이더를 조정하여 보정을 시작합니다. 여기서는 수채화 영역을 어둡게 하기 위해 왼쪽에 있는 어두운 화살표를 중앙으로 이동시켜 줬습니다. 또한 배경을 순백으로 만들기 위해 오른쪽에 있는 밝은 화살표를 중앙으로 이동시켜 줬고요.

6 누르스름한 배경이 어떻게 흰색으로 변했는지, 꽃들의 채도가 얼마나 더 높아졌는지 살펴보세요. 그림이 원본처럼 보이도록 공을 들였습니다. 하지만 과도한 편집은 조심하는 게 좋겠죠. 어쩌면 어색해 보일 수도 있고, 수채화 고유의 투명성을 잃어버릴 수도 있으니까요.

7 가끔 스캔하면 생동감이 떨어져 보일 때가 있습니다. 이 문제를 보정하는 것은 그리 어렵지 않아요. 간단히 Image(이미지)→Adjustments(조정)→Vibrance(활기)로 이동하여 알맞게 조정해 주면 됩니다. 스크린 이미지와 원본 그림을 비교하면서 직감적으로 조정해 보세요. 다시 말하지만 편집에 너무 열중하지 말고 원본과의 비교 관찰에 더 신경 써야 합니다.

8 마지막으로 제가 사용한 스캐너는 색조를 더 차가운 색으로 바꾸는 경향이 있습니다. 그래서 파란색을 좀 연하게 조정해 주었죠. 세밀한 보정이지만 작은 디테일이 정말 중요합니다. 컬러를 조정하려면 Image(이미지)→Adjustments(조정)→Color Balance(색상 균형)으로 이동합니다. 다양한 방식으로 색상 보정이 가능하지만 이 모든 걸 좌우하는 건 자신이 그린 이미지와 자기가 갖고 있는 스캐너입니다.

9 지금 보는 이미지는 청첩장이기 때문에 글자도 넣어야 했습니다. 디자인에 텍스트를 추가하려면 툴 바에서 문자도구(Type Tool)를 클릭하여 원하는 곳에 문자 박스를 추가하면 됩니다. 문자 탭에서 사이즈와 폰트를 편집할 수 있어요.

10 레이아웃을 할 때 캔버스에 가이드를 추가하면 꽤 편리해요. 여기서는 가이드를 드래그해서 청첩장 중앙에 놓았습니다. 사용하려는 구성요소들을 질서정연하게 정리하려고요. 화면에 눈금자가 나타나지 않으면 View(보기)→Rulers(눈금자)로 이동하세요.

11 다 끝낸 후에 줌아웃을 해보니 문자가 조금 균형이 맞지 않은 것처럼 보이는군요. 아주 직관적으로 포토샵 수정을 가합니다. 가끔은 전체적인 외관을 확인하기 위해 뒤로 물러나 모든 디자인을 꼼꼼히 살펴보는 게 필요하죠. 여기서는 'Maria'와 '&'가 너무 위로 올라가 'David'에 더 가까이 붙이는 편이 좋아 보입니다. 이를 보정하려면 툴 바에 가서 Lasso Tool(올가미)를 클릭합니다. 올가미 툴로 이동하고 싶은 영역을 선택합니다. 여기서는 선택한 부분을 살짝 아래로 내려주었습니다.

12 드디어 청첩장 편집을 거의 다 끝냈습니다. 이 작업의 장점은 디지털 청첩장으로 써도 되고, 파일을 원하는 수만큼 인쇄해서 종이 청첩장을 만들 수 있다는 거죠.

어떤 컬러모드를 사용해야 할까요?

- - -

웹에서 사용할 때에는 RGB 컬러 모드로, 인쇄할 때는 CMYK 컬러모드로 파일을 저장하세요.

수채화 그림을 디지털로 보관하고 싶다면 그래픽디자인이나 포토샵 강좌를 등록하여 배우는 것이 좋습니다. 아주 간단한 기법으로 훨씬 더 많은 결과물을 얻을 수 있기 때문이죠. 포토샵으로 수채화 패턴을 만들고, 잡지 표지를 디자인할 수 있을 뿐 아니라 인쇄물, 머그컵, 패브릭 등에 자기 작품을 인쇄해서 주문형 프린트샵을 개설할 수도 있을 거예요. 그 가능성은 무궁무진하답니다!

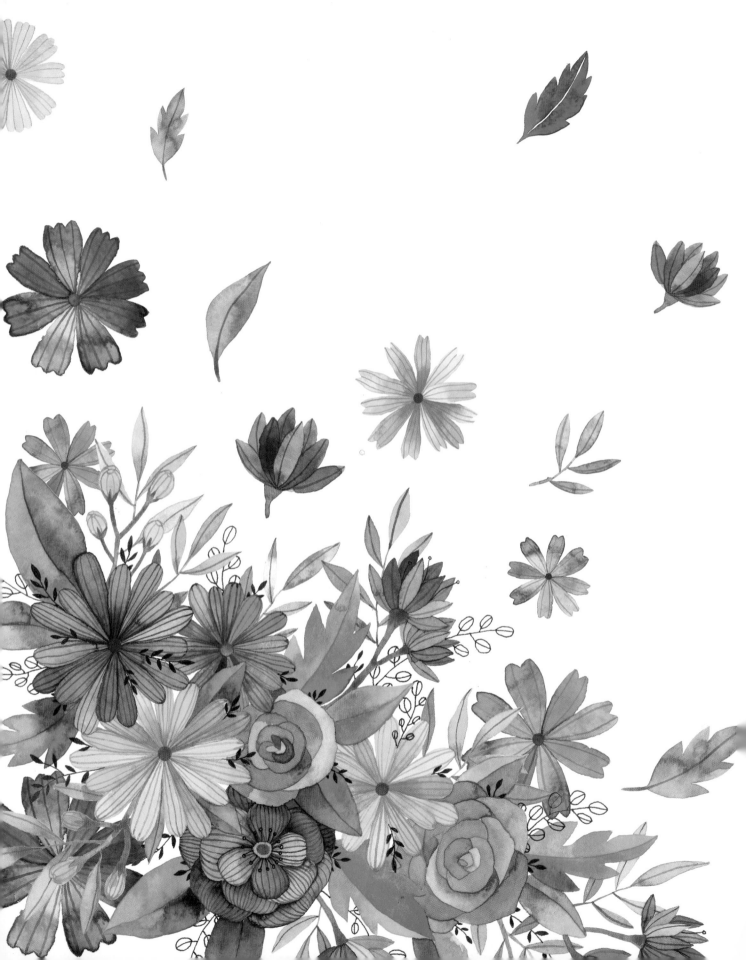

3장

꽃과 나뭇잎

꽃과 나뭇잎은 자연이 주는 커다란 선물이죠. 그림을 그리는 사람들은 오랜 세월 다양한 형식과 도구로 꽃과 나뭇잎을 해석해 왔습니다. 꽃과 나뭇잎의 아름다운 형태를 그리는 데는 사실화, 추상화, 일러스트, 세밀화 등 많은 방법이 있어요. 이 장에서는 꽃과 나뭇잎을 그리는 여러 가지 방법을 배워 보겠습니다. 자신에게 맞는 스타일을 찾아보세요.

나뭇잎 그리기

나뭇잎을 그릴 때 우리는 단순히 눈(eye-shaped) 모양을 상상하는 경향이 있지만 실제로 자연에서 자세히 관찰하면 수백 가지의 다른 모양과 스타일과 색이 있습니다. 이번에는 관찰을 통해 다양한 나뭇잎 그리기를 탐구해 볼 건데요. 그림을 좀 그려봤다고 하시는 분들도 새로운 기법을 개발하거나 자기 스타일을 발전시켜 나갈 수 있는 시간이 될 거예요. 아래는 다양한 형태의 나뭇잎을 찍은 사진들입니다. 그 중에서 나뭇잎 사진 몇 장을 고르거나, 마음에 드는 나뭇잎을 집 주변에서 직접 구해 오셔도 좋습니다.

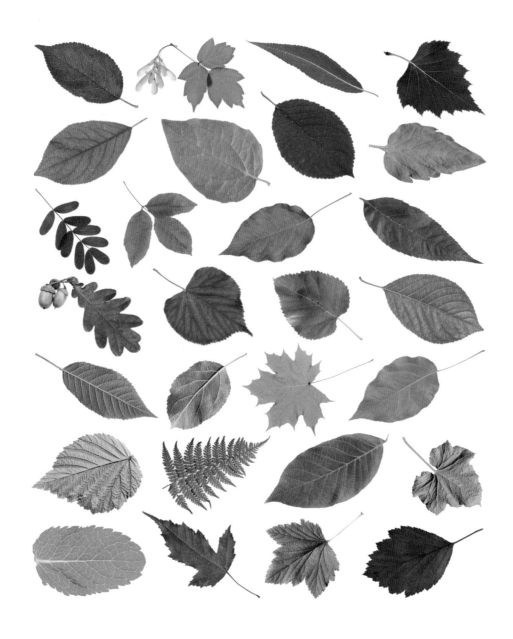

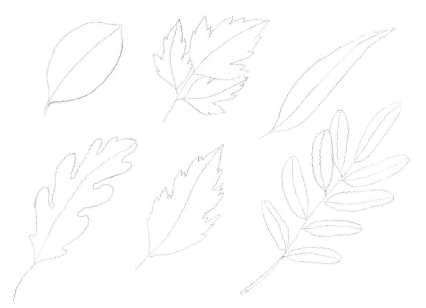

1 일단 나뭇잎 모양을 선택했으면 간단히 밑그림을 그리는 것부터 시작하세요. 가능한 한 작게 그리고 깔끔하게 그려 주세요. 일단 밑그림 위에 물감을 칠하고 나면 드러난 연필 자국을 지울 수 없거든요.

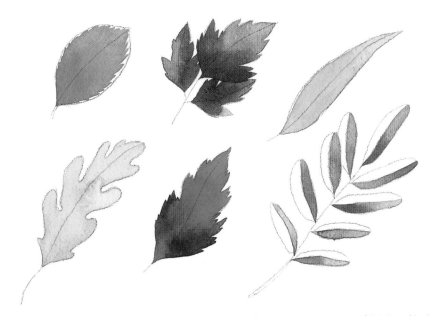

2 밑그림 안에 첫 채색을 해주세요. 초반에 몇 번 덧칠을 할 거니까 아주 투명하게 칠하세요. 첫 번째 잎 모양에서 밑그림의 디테일을 어떻게 추가했는지 보이나요? 이 처음 채색이 매우 중요합니다. 때로는 붓 모양이 중요한 역할을 하죠. 잘만 선택하면 손쉽게 그릴 수 있어요.

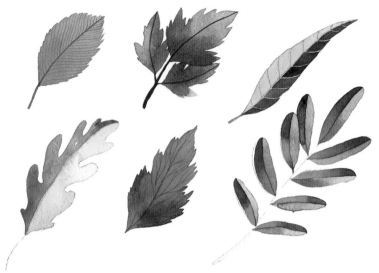

3 두 번째 채색부터 농도를 가해 줄 거예요. 좀 더 진한 물감을 사용하여 채색해 둔 나뭇잎 위에 잎맥을 그려 줍니다. 이쯤 되면 거의 끝난 거나 마찬가지예요! 여기서 더 디테일하게 표현하려면 잎맥을 반으로 나누어 한쪽 면을 다르게 채색하면 돼요. 세 번째와 네 번째 잎이 그 느낌을 표현한 잎이에요. 기본적으로 바탕색처럼 보이는 부분(여기서는 연한 노란색)을 제외하고 어둡게 보여 주려는 모든 면을 다 칠해 주세요. 그리고 마지막 잎처럼 그리고 싶다면 한쪽 면이 다 마른 다음 나머지 다른 한쪽 면을 칠해 주세요. 그래야 옆면으로 색이 번지는 것을 막을 수 있어요.

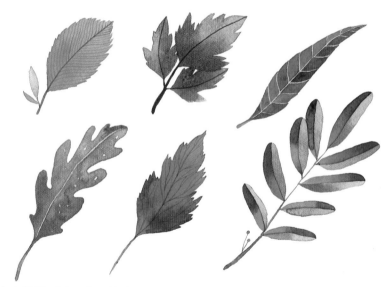

4 마지막 디테일을 넣어 주세요. 한 가지 팁을 드리자면, 약간의 질감을 주기 위해 작은 '창', 즉 색칠하지 않은 공간을 남겨 두라는 것입니다(네 번째 잎 참조). 이런 기본적인 그리기 기법을 익힌 후 진짜 나뭇잎을 가지고 실제 연습을 부지런히 해보세요. 그러면 자신만의 그림 스타일을 완성할 수 있을 거예요.

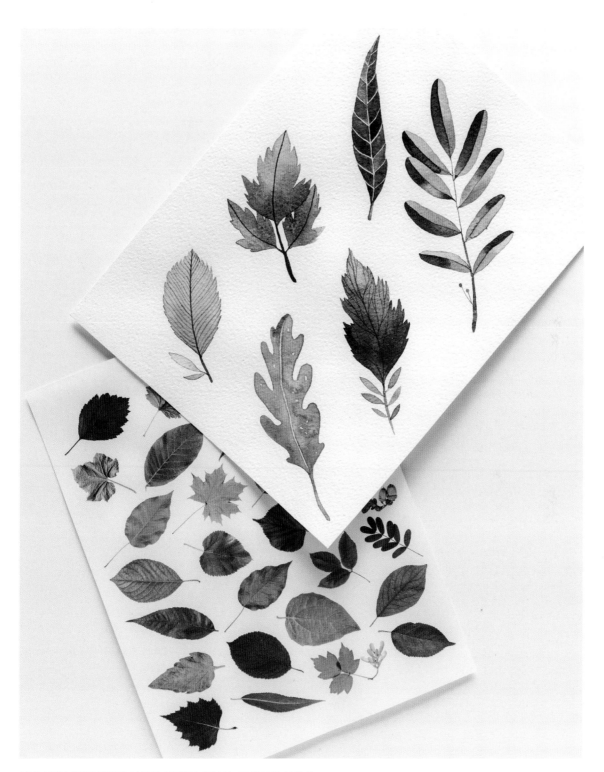

이제 실제 나뭇잎 사진과 나뭇잎 그림을 나란히 놓고 감상해 보세요.

디테일 추가하기
: 데이지

일단 투명도와 그러데이션을 충분히 연습했고, 가는 선 그리기에도 더 자신감이 생겼다면 그다음은 간단한 수채화 원리를 응용해 볼 차례입니다.

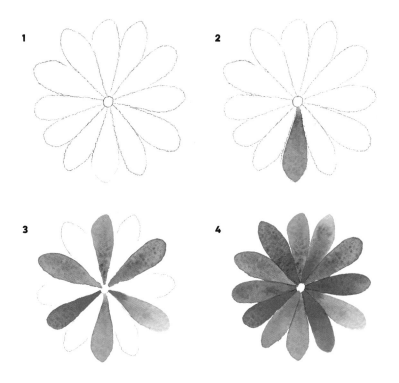

연필로 스케치하는 요령

일단 연필 스케치 위에 채색을 하면 그 자국을 지울 방법이 없습니다. 따라서 연필 스케치는 가급적 가늘고 깔끔하게 그려야 합니다. 물감으로 채색하기 직전에 연필 자국을 지울 수 있습니다.

1 간단한 데이지 모양을 그려 주세요. 한 가운데 작은 원을 먼저 그리고 원 중심으로 꽃잎을 그려 줍니다. 모양의 균형을 맞추려면 위와 아래 꽃잎을 먼저 그린 다음 양 옆에 꽃잎을 하나씩 채워 넣으면 수월해요. 스케치 라인은 연필로 연하게 그리세요.

2 꽃잎에 채색을 시작합니다. 앞에서 배운 그러데이션 기법(p. 30 참조)을 활용하세요. 중앙부터 물감 농도를 더 진하게 시작해서 꽃잎 끝으로 갈수록 점점 엷게 그리는 방식입니다.

3 꽃잎을 채색할 때 바로 옆 꽃잎을 한 칸 건너뛰고 칠하세요. 그래야 꽃잎의 색이 서로 번지지 않는답니다.

4 먼저 채색한 꽃잎들이 다 마르면 나머지 꽃잎들을 채색해 주세요. 여기서는 색과 명암을 마음껏 표현할 수 있습니다. 분홍색이나 빨간색 한 가지 색만으로도 꽃 한 송이에 다양한 색감을 드러낼 수 있죠.

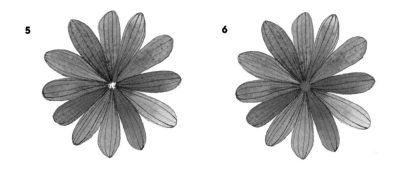

5 꽃잎 채색이 모두 완전히 말랐는지 확인한 후 디테일을 추가할 거예요. 가장 작은 사이즈의 세필 붓으로 각 꽃잎의 길이를 따라 가는 선을 얹어 주세요. 이 선을 넣음으로써 꽃의 특징이 잘 살아날 뿐 아니라 여러 번의 채색 작업을 하나의 형태로 통일감 있게 만들 수 있어요.

6 마지막으로 데이지 중앙에 있는 원을 색칠합니다.

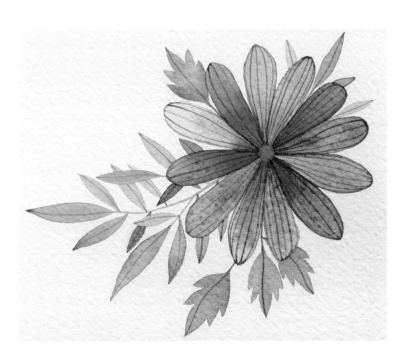

단순한 모양의 잎을 추가하거나 데이지를 여러 송이 한꺼번에 그려 보세요. 아마도 너무 예뻐서 깜짝 놀라실 거예요.

꽃잎 만들기
● ● ●

오른쪽 샘플처럼 다양한 형태의 꽃잎을 그려 보세요. 꽃잎 디자인을 자기 스타일로 창조할 수 있습니다.

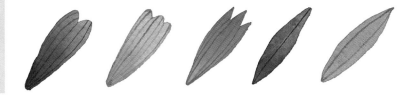

번지는 효과의 장미 그리기

장미를 그리는 테크닉은 꽃 그리기에서 매우 인기가 있죠. 물을 많이 써서 흐르듯이 엷게 칠하면, 화려하면서도 그리는 재미가 쏠쏠한 꽃그림이 탄생합니다.

이번에 배울 장미는 이러한 스타일을 보여주는 전형적인 예입니다. 장미 그리기는 많이 그려 봐야 해요. 유념할 점은 둥근 붓의 사이즈가 장미의 모양을 결정한다는 거예요. 다양한 색 조합을 시도해 보세요. 연습하면 할수록 점점 더 실력이 늘어나는 것을 느끼실 거예요.

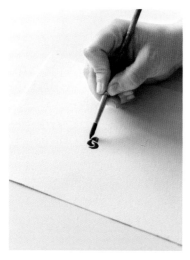

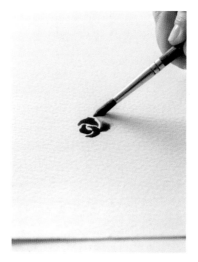

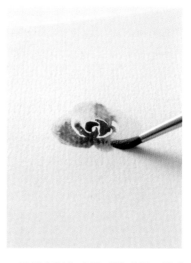

1 둥근 붓에 진한 농도의 물감을 묻히세요. 그런 다음 세 개의 작은 반달 모양을 포개어 장미꽃 봉오리를 그리세요.

2 깨끗한 물에 붓을 세척하고 나서 천이나 종이 타월에 톡톡 두드려 물감을 닦아 내세요. 붓에 남은 물기는 그림을 계속 그릴 수 있을 정도로 촉촉해야 하지만 물기가 지나치게 많아도 좋지 않아요. 우선 붓 끝을 장미 봉오리의 중앙에 올려 놓습니다. 그다음 장미 꽃봉오리에 남아 있는 물감을 문질러서 주변부 꽃잎을 만들기 시작합니다.

3 이 단계에서는 붓을 세우지 말고 많이 눕혀 주세요. 붓의 너비로 꽃잎의 형태를 만드는 동안 붓 끝으로는 꽃봉오리의 겹을 둘러 그립니다.

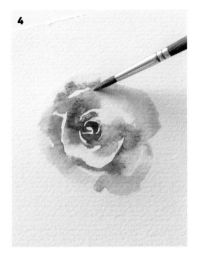

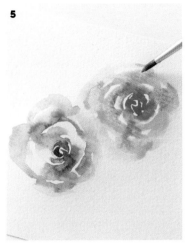

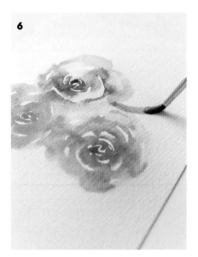

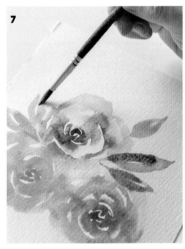

4 완전한 형태가 만들어질 때까지 꽃봉오리 주변을 계속 그려 주세요. 너무 완벽하게 그리려고 애쓰지 마시구요. 자연 속의 꽃송이는 저마다 독특한 형태를 가지고 있으니 장미가 약간 기울어지거나 불규칙해도 상관없습니다. 그다음 약간 덜 마른 상태에서 비슷하지만 다른 색으로 붓 터치를 시도해 보세요. 여기서는 분홍색 장미에 주황색을 약간 더했습니다.

5 첫 번째 장미가 완성되었습니다! 작업하면서 새로운 구도를 만들어 봅시다. 첫 번째 장미 옆에 두 번째 장미를 그립니다. 이 기법은 물의 양으로 효과를 주는 거라서 새로 그린 장미가 그 이전에 그린 장미로 번져도 상관없어요.

6 장미 세 송이를 그렸습니다! 안정감 있어 보이는군요. 몇 장의 잎을 추가할게요. 둥근 붓으로 끝이 뾰족한 잎을 그려 주세요. 초록색 물감을 묻힌 붓을 종이에 평평하게 눕혀 나뭇잎 모양이 나올 때까지 평각으로 붓질하다가 붓 끝으로 마무리합니다.

7 다양한 색조의 초록색으로 장미 주위에 나뭇잎을 그리세요.

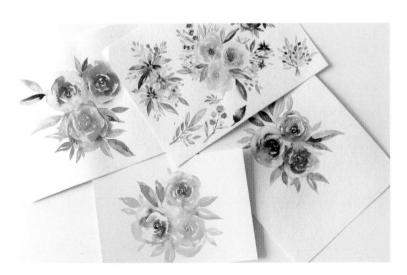

이것은 수채화로 꽃을 그린 몇 가지 다른 샘플들입니다. 가는 선과 점을 흰색 잉크로 그리거나 심플한 모양의 딸기를 그려 디테일을 더하면 좋은 효과를 얻을 수 있습니다. 앞에서 배운 나뭇잎 그리기 기법을 활용한 꽃잎을 그려보는 것도 좋겠죠. 여러분의 붓과 상상력으로 다양하게 해보세요!

부케 그리기

다양한 꽃과 잎 그리기에 대해 어느 정도 익혔다면 첫 구도로 아름다운 부케를 그려 볼게요.

여기서는 어떻게 더 큰 구도가 만들어지는지 면밀히 살펴보아야 합니다. 수채화를 그릴 때에는 레이어를 겹쳐서 하나의 시퀀스를 완성하는 것을 염두에 두는 것이 중요합니다. 엷게 칠하는 것부터 시작하여 차례차례 그려 봅시다.

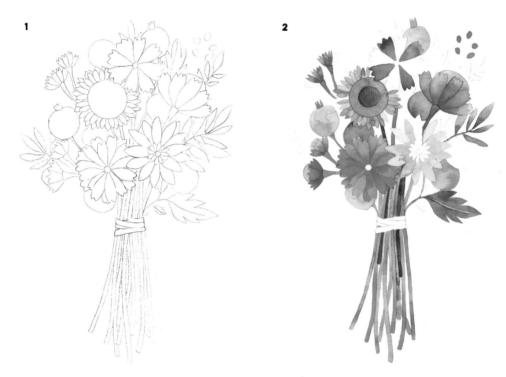

1 부케의 밑그림부터 그리기 시작합니다. 될 수 있는 한 단순하게 그리세요. 디테일은 레이어링하면서 나중에 추가해 주세요.

2 첫 번째 레이어를 채색하기 시작합니다. 데이지를 그릴 때처럼 특정 영역이 마를 때까지 기다리면서 전체적인 구도를 잡는 것이 좋습니다. 예를 들어 해바라기 줄기를 그리기 전부터 해바라기 전체를 신경 쓸 필요는 없어요. 일단 줄기 하나부터 그리고 꽃잎을 하나씩 그려 나가면 됩니다. 하나의 모양에서 다른 모양으로 넘어갈 때에는 해당 영역이 다 마를 때까지 기다려 주세요. 그렇게 해야 하나의 모양에서 다른 모양으로 물감이 번지는 것을 막을 수 있어요. 이 책에서 주로 터득할 일러스트 스타일의 수채화 기법이기도 해요.

3
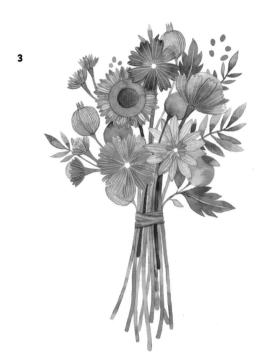

4
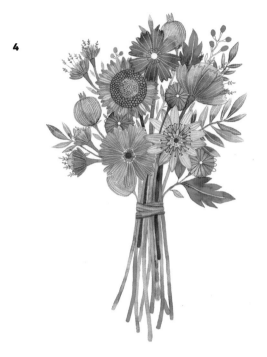

5
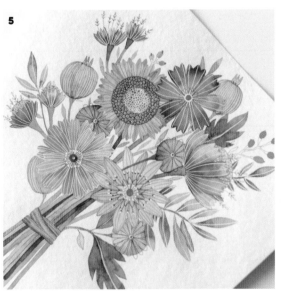

스캐닝을 위한 팁

- - -

그림을 스캔할 예정이라면(p. 42 참조) 반드시 장식 그리
기를 하기 전에 스캔하세요. 금속성 물감은 스캔이 잘 되
지 않을 뿐더러, 두께가 있는 라인석은 스캐너를 오작동
시킬 수도 있어요.

3 기본 레이어 그리기를 마쳤으면 이제 디테일을 넣으세요!
이쯤에서 꽃을 그린 그림들이 하나로 합쳐집니다. 수채화 물감
과 흰색 잉크를 사용하여 디테일을 넣어 보았어요. 만약 가는
선을 그리기가 아직도 어렵다면 정밀한 그리기 연습으로 다시
돌아가 연습을 충분히 해주세요(p. 34 참조). 기초를 충분히 다
져 줘야 표현이 가능해요.

4 펜이나 마커를 사용하여 추가로 디테일을 그리는 것도 재미
있는 방법이에요. 다양한 도구를 사용하면 그림을 좀 더 흥미
롭게 만들 수 있고, 디테일의 요소를 더 많이 추가할 수 있거든
요. 여기서는 검은색 피그마마이크론(Pigma Micron)펜을 사용
했지만 자기가 가지고 있는 도구 중에 아무거나 써도 괜찮아
요. 정해진 규칙은 없으니 마음대로 시도해 보세요!

5 마지막으로 장식을 그려 주세요. 해도 되고 안 해도 되는데
분명 재미있는 과정이긴 해요. 꽃의 특정 영역을 금색 물감으
로 장식하고, 접착제와 핀셋을 이용해서 꽃 중앙을 작은 라인
석으로 꾸며 보았어요.

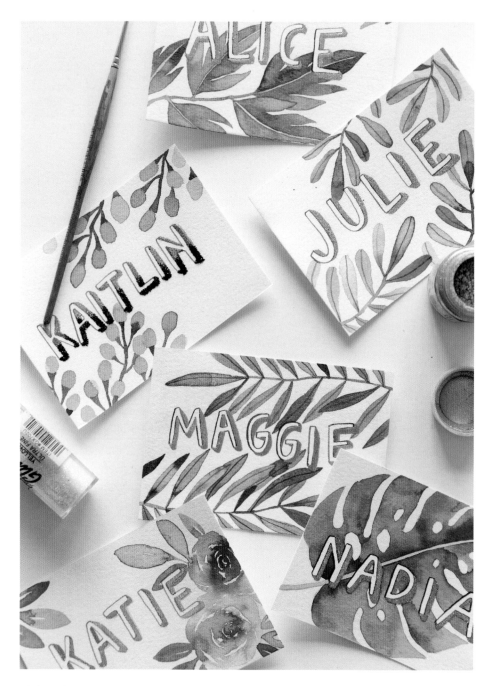

어떤 모임을 주최할 때 금색으로 이름을 장식한 플레이스카드 (자리 좌석표) 같은 특별한 디테일을 곁들이면 무척 좋아할 거예요.

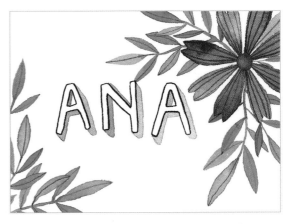

1 손글씨 타입으로 입체감 있는 레터링을 그려 주세요(p. 118 참조). 나뭇잎 문양도 조금 넣어 줍니다.

2 수채화물감으로 색칠해 줍니다. 여기서는 입체감을 주는 글자에 금색으로 디테일을 넣어 보았어요. 그리고 배경색은 금장식과 비슷하도록 '소프트 오커'로 채색해 줬어요.

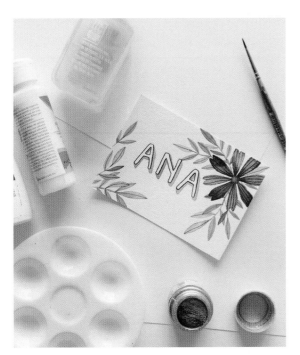

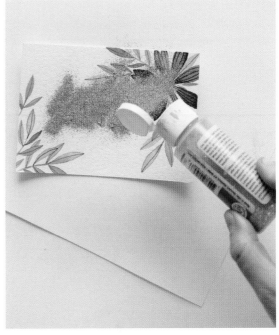

3 완전히 마를 때까지 기다려요. 붓을 사용하여 금색 가루를 뿌릴 부분에 물로 희석시킨 접착제를 발라주세요. 물로 약간 희석시킨 풀이나 접착제는 도포된 영역을 컨트롤하기에 좋아요. 글리터(반짝이)나 금색 가루가 뭉치지 않고 종이 위에 골고루 평평하게 뿌려지도록 해주는 거예요.

4 접착제를 바른 곳을 잠깐 건조시켜 줍니다. 그다음 글리터나 금색 가루를 부드럽게 발라 주세요. 접착제가 완전히 마를 때까지 최소한 1시간 이상 기다리세요. 하룻밤을 넘겨도 괜찮아요.

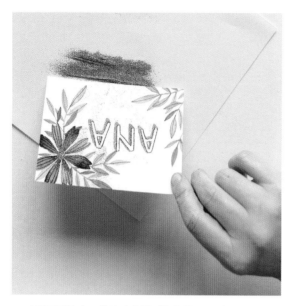

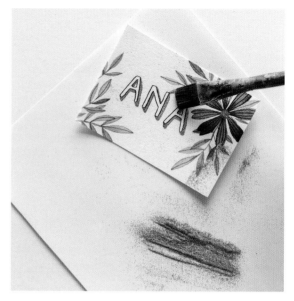

5 다 건조되었다고 생각되면 종이를 톡톡 두드려 금색 가루를 털어 주세요. 털어낸 가루는 재사용이 가능하니까 깨끗한 종이를 깔고 털어낸 뒤 따로 보관해 주세요.

6 깨끗한 마른 붓으로 남아 있는 금색 가루를 마저 털어내세요.

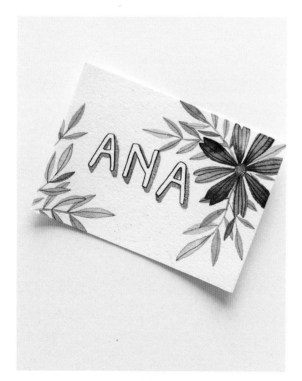

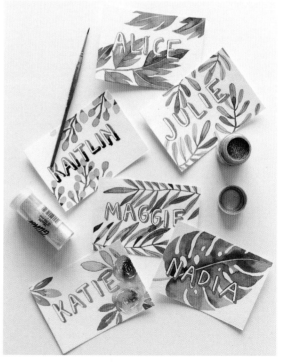

7 마침내 아름답게 장식된 플레이스카드가 완성되었네요!

8 초대한 분들 이름을 하나하나 담아 다양한 스타일로 플레이스카드를 만들어 보세요.

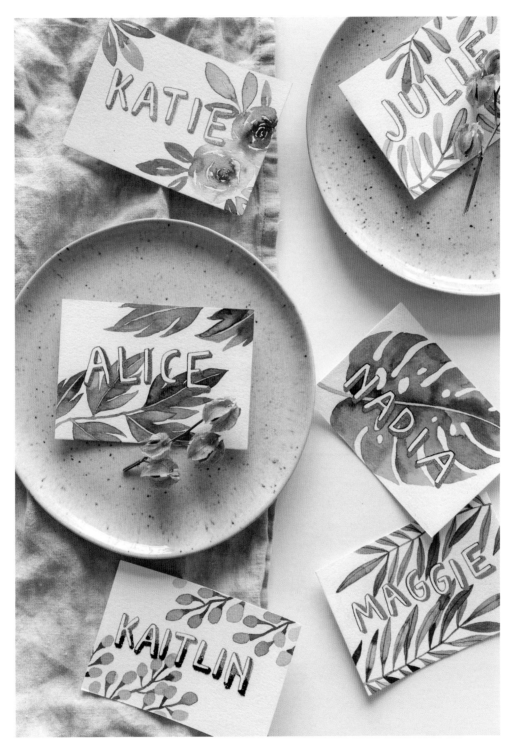

9 접시에 각자의 이름을 넣은 플레이스카드를 올려 두고 테이블을 세팅하거나, 플레이스카드 홀더를 이용해 보세요. 세상에 하나밖에 없는 플레이스카드를 보면 초대받은 가족이나 친구가 진심으로 고마워할 거예요. 심지어 플레이스카드를 집에 가져가고 싶어 하는 분들도 있을 거예요.

꽃과 나뭇잎을 응용한 다양한 플레이스카드

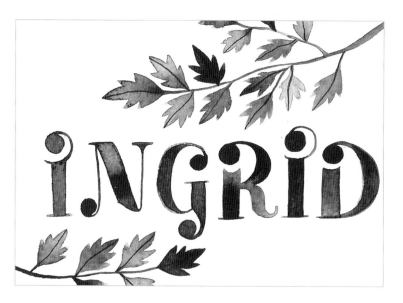

품격 있는 디너파티용 네임카드

검은색 수채화물감이나 잉크, 나뭇가지 그림과 레터링을 위한 세리프체 폰트를 사용하여 플레이스카드를 만들어 보세요.

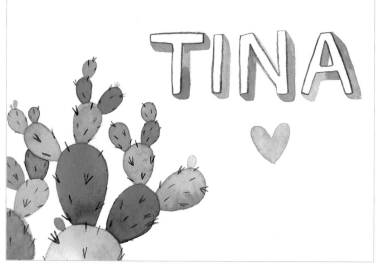

녹색 선인장 네임카드

이 테마는 직장 모임이나 십대의 생일파티에 잘 어울리죠. 여기서는 메인 프로젝트와 동일한 레터링 스타일을 사용했지만 채색은 금색 대신 짙은 분홍색을 선택했어요.

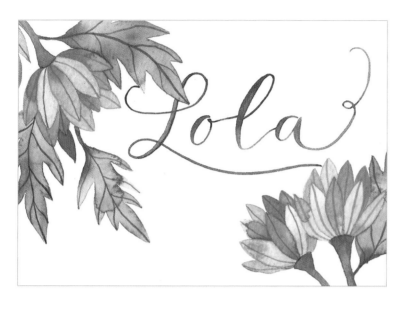

톡톡 튀는 네임카드

가까운 친구들과 함께 와인이 곁들여진 티타임을 하려고 즉흥적으로 만든 카드예요. 연보라색 톤을 가진 컬러 팔레트와 예쁜 레터링이 담긴 오커색 나뭇잎으로 만들어 보았습니다.

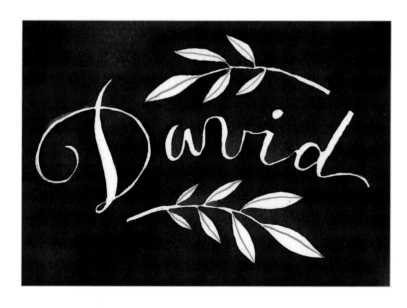

단순하고 세련된 네임카드

좀 더 세련되고 단순하게 그린 플레이스 카드를 만들어 보는 것도 좋습니다. 연필로 나뭇잎을 그려 넣고 이름을 흘려 쓴 다음 배경을 딥 모브 색조로 칠해 주세요. 배경을 살리면 좀 더 중후한 효과를 낼 수 있어요.

이 모두는 직접 만들어 모임을 더 특별하게 빛내 줄 수 있는 프로젝트입니다. 테마를 떠올리며 손님들을 위한 작은 예술품을 만들어 보세요. 십중팔구 정성이 깃든 이 작은 소품을 고마워할 거예요. 네임카드를 소중한 기념품처럼 여길 거예요!

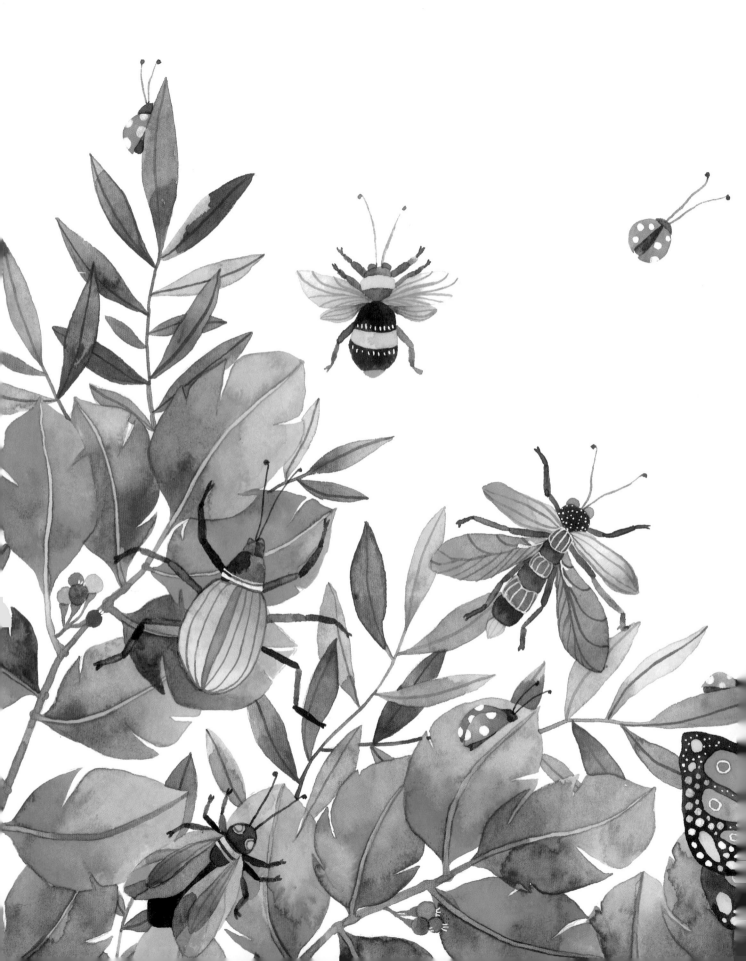

4장

나비와 다른 곤충들

- - - - - -

이 장에서는 곤충 그리기를 위한 다양한 형태와 스타일을 살펴볼 것입니다. 곤충은 신비롭고 흥미로운 대상입니다. 나비를 보면 춤추는 꽃이 떠오르지요. 복잡한 형태를 그리는 데 아직 능숙하지 않을 때 활용할 수 있는 매우 실용적인 기법부터 시작해 볼게요.

나비 그리기

곤충을 그리는 것은 감히 엄두도 내지 못하는 사람들이 많죠. 그 심정을 충분히 이해합니다. 곤충 그리기를 위해 영감을 얻는 최고의 방법은 실사나 자연을 관찰하면서 각자의 스타일을 습득하는 것이죠. 하지만 어떻게 그려야 할지 도통 감이 오지 않을 거예요. 걱정하지 말고 따라 오세요. 이 장의 목표는 곤충 그리기를 더 이상 망설이지 않는 거예요. 그것도 간단한 기법으로 말이죠.

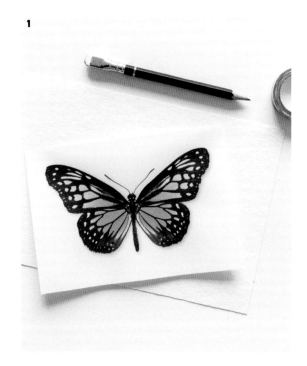

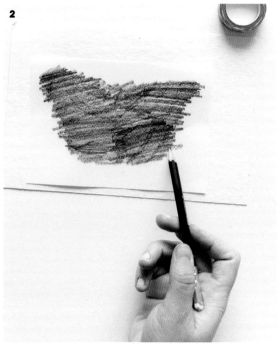

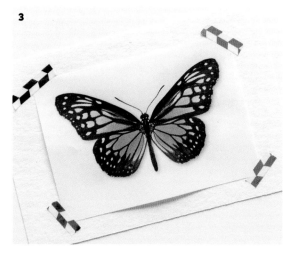

1 먼저 그리고 싶은 멋진 사진을 찾아 인쇄하세요.

2 인쇄물을 뒤집은 다음 연필로 이미지 뒷면을 휘갈겨 칠해 주세요. 부드러운 A연필 또는 B연필이 적당합니다. 연필의 검은색이 잘 묻어나도록 충분히 진하게 휘갈겨 칠해 주세요.(먹지가 있다면 연필로 칠하는 대신 먹지를 사진 밑에 넣으세요.)

3 수채화로 그릴 종이를 밑에 놓고 실사 이미지가 위로 올라오게 해서 위치를 잡아주세요. 그다음 가장자리를 테이프로 붙이세요. 마스킹 테이프를 사용하면 종이를 제자리에 잘 고정시키면서도 나중에 쉽게 벗겨낼 수 있어서 편리해요.

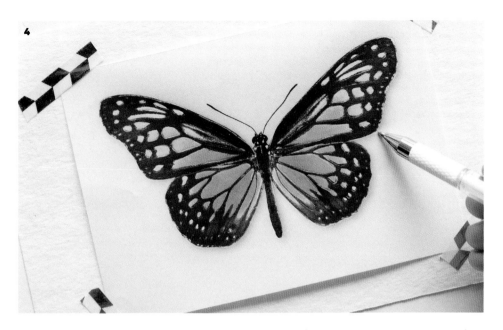

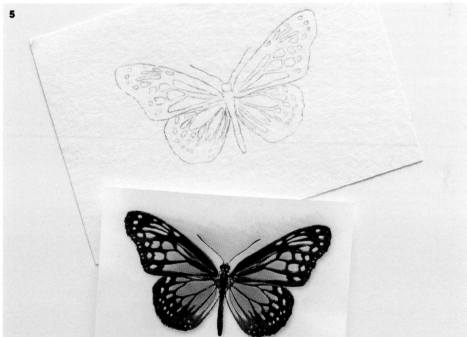

4 고정시킨 사진을 볼펜이나 젤펜을 사용하여 꾹꾹 누르면서 윤곽선을 따라 그려주세요. 중간 중간 종이 한쪽 끝을 들춰서 혹시 빠진 부분이 있는지 확인하면서 윤곽선을 그려야 해요.

5 다 됐어요! 덧붙인 사진 이미지를 제거하면 나비 또는 다른 곤충을 완벽하게 그릴 수 있는 윤곽선이 나타 날 거예요.

나비 모양내기

이번에는 날개를 활짝 펴거나 훨훨 날아다니는 나비를 어떻게 그리는지 배워 봅시다.

날개를 활짝 편 나비 그리기

이 작업은 제왕나비로 진행되었지만 이 기법을 이용하면 형태, 사이즈, 디자인, 색 조합의 차이에 상관없이 그 어떤 나비든 그릴 수 있어요.

완벽해지려면 인내심이 필요
— — —

수채화 작업을 할 때에는 다른 영역에 물감이 번지지 않도록 그림의 순서를 찾는 것이 매우 중요합니다. 서로 독립적인 요소들을 제대로 살려내고 싶다면 하나의 영역이 마를 때까지 기다렸다가 옆에 있는 다른 영역을 채색해 줘야 해요.

1 가벼운 연필로 나비의 밑그림을 그리세요. p. 66에서 배운 것처럼 사진을 이용해서 시작하면 됩니다.

2 주황색에서 노란색으로 번져가는 그러데이션을 넣어 앞날개 한 쌍을 그립니다.

3 앞날개가 마를 때까지 기다리는 동안 동일한 그러데이션 기법으로 뒷날개 한 쌍도 그려 주세요.

4 주황색에서 노란색으로 그러데이션을 넣은 바탕이 다 마르면 검은색 수채화물감이나 검은색 잉크로 앞날개 중 하나를 연필 라인을 따라 칠을 시작하세요. 물감과 잉크 중 어느 것을 사용해도 상관없지만 더 불투명한 효과를 얻고 싶으면 잉크를 사용하는 게 낫습니다. 두 가지 다 시도해 보고 마음에 드는 것을 선택하세요.

5 다른 앞날개도 채색합니다. 이때 작은 원을 포함하여 다양한 모양들을 일일이 다 칠해 주셔야 해요. 만약 이 단계에서 자기 실력을 못 믿겠으면 p. 34에서 배운 정밀한 그리기를 좀 더 연습한 다음에 칠해 주세요.

6 앞날개가 다 말랐으면 뒷날개도 그려 주세요.

7 날개를 그릴 때 사용했던 것과 동일한 검은색 물감이나 잉크로 나비의 몸통과 더듬이도 채색합니다.

8 흰색으로 디테일을 넣어 줄 차례에요. 여기서는 흰색 잉크를 주로 사용하고 있지만 젤펜, 아크릴 물감, 구아슈 물감 등을 사용해도 됩니다. 날개의 가장자리를 따라 그린 작은 점들이 작품을 더욱 돋보이게 해 줄 거예요.

1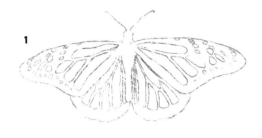

2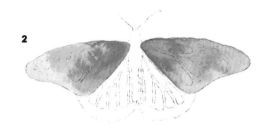

3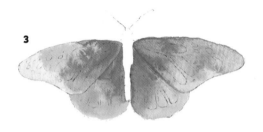

4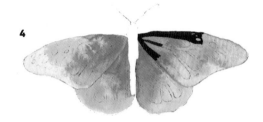

5

6

7

8

훨훨 날아가는 나비 그리기

이제 나비 그리는 법을 익혔으니 몇 가지 다른 스타일과 포즈를 익혀 보겠습니다. 다양한 색과
그리기 기법을 배워 볼게요.

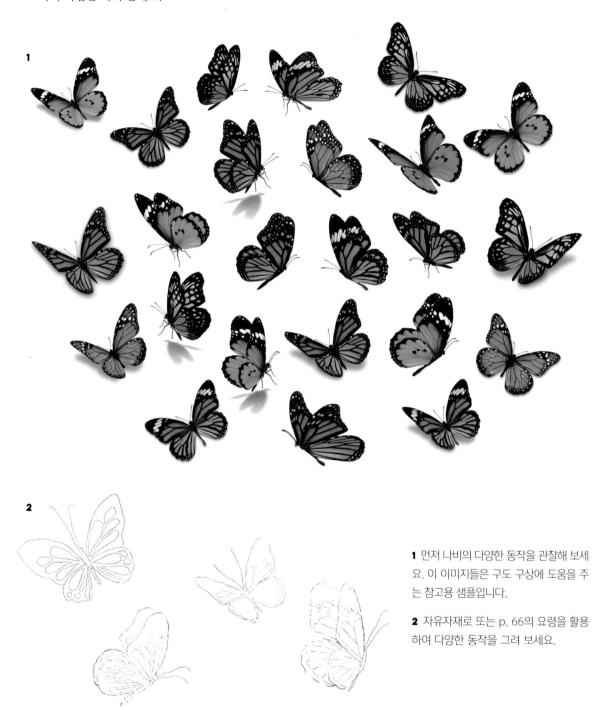

1 먼저 나비의 다양한 동작을 관찰해 보세요. 이 이미지들은 구도 구상에 도움을 주는 참고용 샘플입니다.

2 자유자재로 또는 p. 66의 요령을 활용하여 다양한 동작을 그려 보세요.

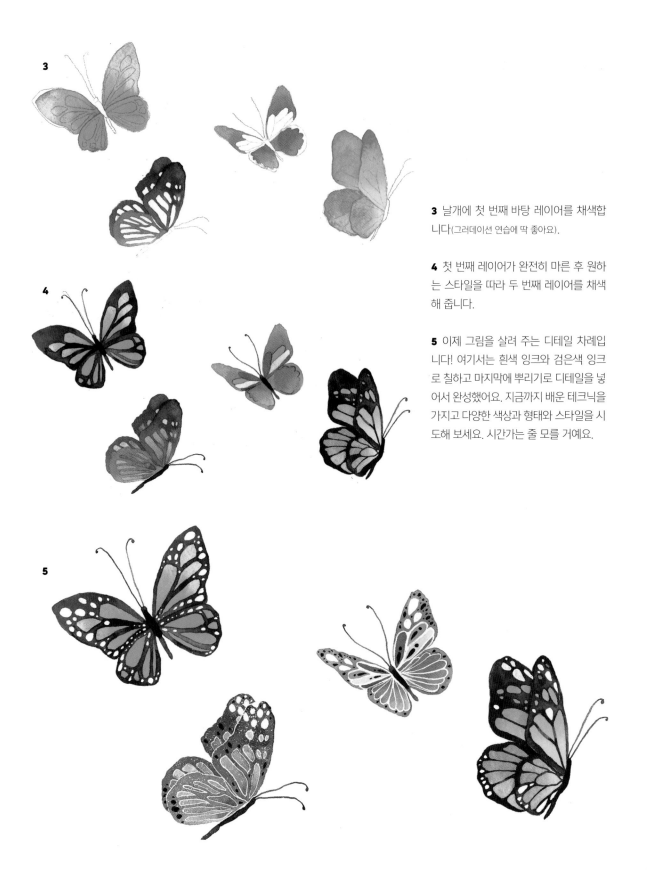

3 날개에 첫 번째 바탕 레이어를 채색합니다(그러데이션 연습에 딱 좋아요).

4 첫 번째 레이어가 완전히 마른 후 원하는 스타일을 따라 두 번째 레이어를 채색해 줍니다.

5 이제 그림을 살려 주는 디테일 차례입니다! 여기서는 흰색 잉크와 검은색 잉크로 칠하고 마지막에 뿌리기로 디테일을 넣어서 완성했어요. 지금까지 배운 테크닉을 가지고 다양한 색상과 형태와 스타일을 시도해 보세요. 시간가는 줄 모를 거예요.

무당벌레 그리기

무당벌레는 아이나 어른 할 것 없이 그리기 소재로 가장 인기 있는 곤충 중 하나예요. 흔히 무당벌레 일러스트라고 하면 단순하게 검은색 점을 가진 빨간색 원을 먼저 떠올리죠. 하지만 이 귀여운 벌레는 훨씬 다양한 모습을 가지고 있답니다. 저마다 다양한 각도와 날개, 색과 점을 가지고 있으니까요. 아래 사진은 참고용으로 사용할 수 있는 샘플입니다.

1 무당벌레의 밑그림부터 그리세요. 반점은 마지막에 물감을 사용하여 넣어 줄 거예요.

2 바탕 레이어를 칠하면서 다양한 분홍색, 빨간색, 주황색 톤을 섞어 시도해 보세요. 다시 한 번 강조하지만 한쪽 날개가 마를 때까지 기다렸다가 다른 날개를 칠해야 합니다.

3 창의력을 발휘하여 반점 그리기를 완성해 보세요. 형태와 크기와 색상을 다양하게 혼합하여 사용할 수 있습니다. 여기서는 잉크를 사용해서 검은색 반점과 흰색 반점을 만들어 봤어요.

무당벌레 활용

- - -

자신의 작품을 액자로 만들고 싶다면 일렬로 그린 무당벌레가 아주 잘 어울립니다. 또한 초대장이나 편지지나 메모지의 경우, 종이의 가장자리에 무당벌레를 그려 넣으면 예쁘게 꾸밀 수 있습니다.

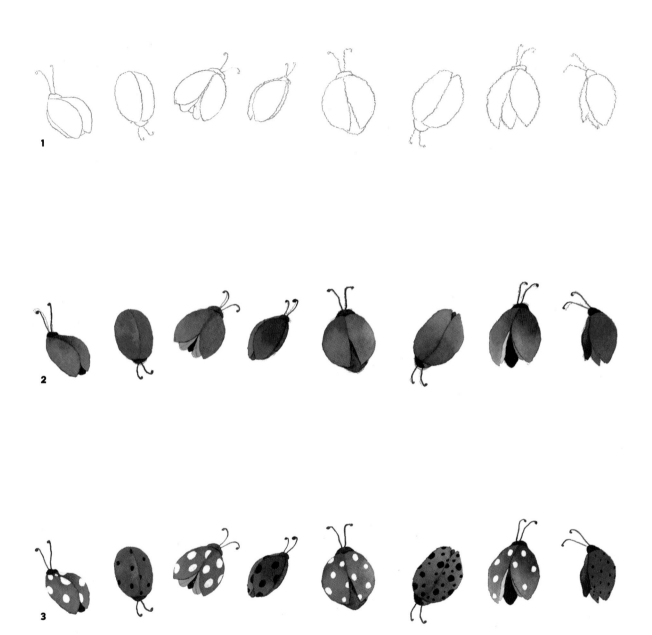

1

2

3

딱정벌레 그리기

이번에는 어떻게 자신만의 색과 상상력을 활용해서 그림을 완성할 수 있는지 주로 알려 드릴 거예요. 아래 사진은 작업에 사용한 딱정벌레 원본 이미지인데, 이걸 참고용으로 사용하셔도 되고, 자신이 좋아하는 유형의 곤충을 따로 고르셔도 괜찮아요.

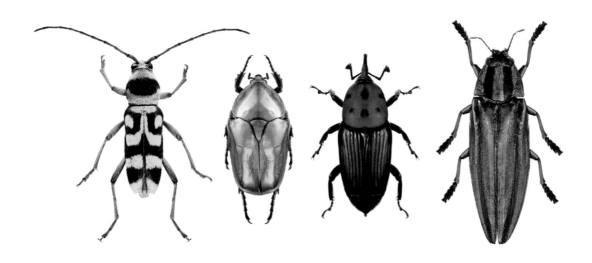

1 우선 벌레의 밑그림을 그리세요. 곤충을 그릴 때에는 형체의 디테일을 잘 관찰해야 해요. 다리나 더듬이처럼 단순한 부위의 특징을 구조적으로 파악해 두면 훨씬 더 좋은 일러스트를 만들 수 있거든요. 또한 나중에 딱정벌레류의 곤충을 그릴 때 훌륭한 참고 자료로 활용할 수도 있어요.

2 항상 바탕 레이어를 제일 먼저 칠해 줍니다. 순서를 염두에 두면서 왼편이나 오른편 어느 한쪽이 마른 후 다른 한쪽을 그려 줍니다. 이 단계에서 다양한 색을 사용하고, 자신만의 붓 터치를 만들어 보세요.

3 마지막으로 디테일을 더해 일러스트를 완성하세요. 지금은 수채화 질감으로 레이어를 채색한 후 그림 완성을 위해 화이트 잉크로 터치를 더했습니다. 흰색 터치는 점, 선, 줄무늬 등의 단순한 형태를 그리는 데 많은 도움이 됩니다.

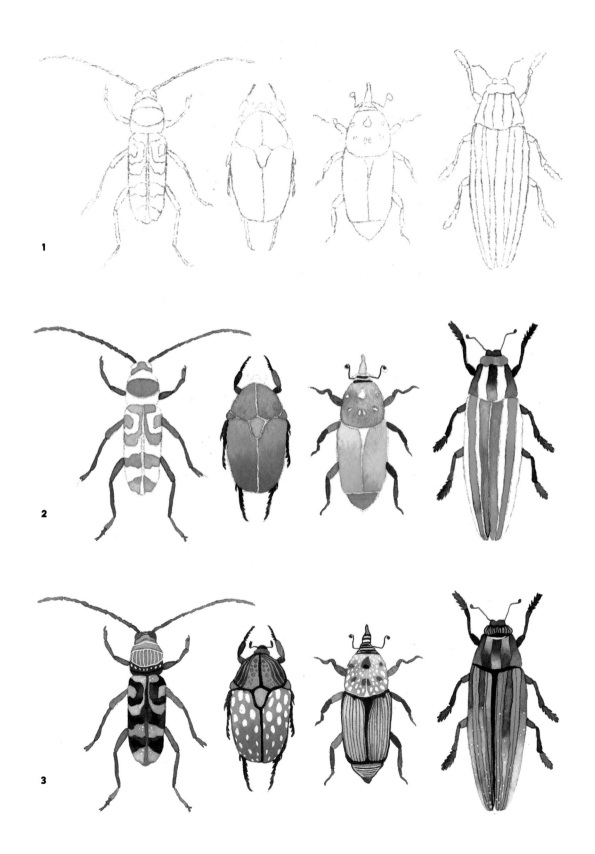

1

2

3

곤충 그림이 담긴 이니셜 액자

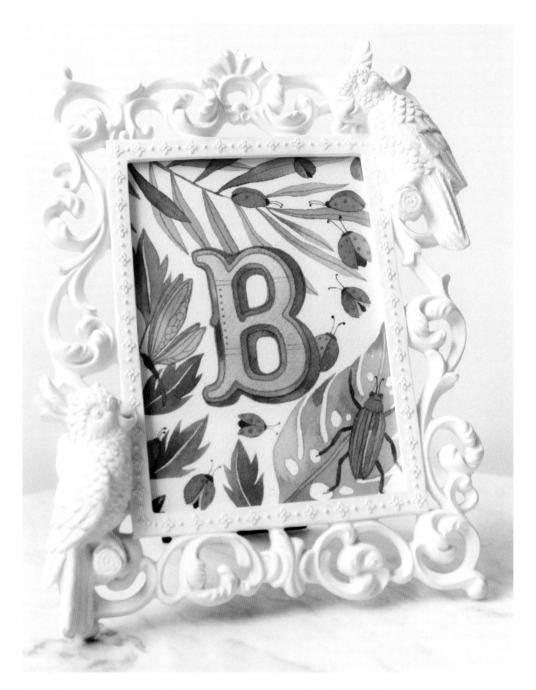

곤충은 아이들을 위한 프로젝트로 안성맞춤입니다. 생일파티 초대장이나 아기방에 걸어 둘 이니셜로 된 이런 액자를 만들어 보는 게 어떨까요? 자, 한번 해 봅시다!

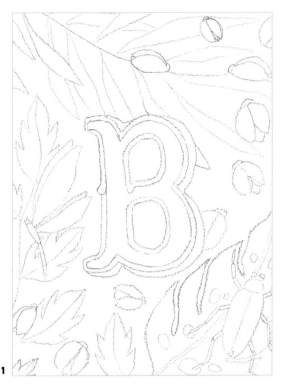

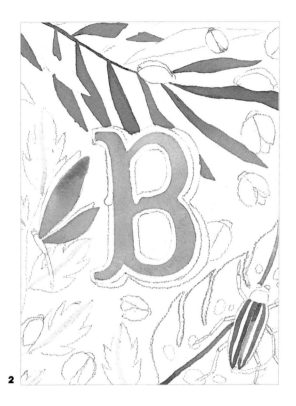

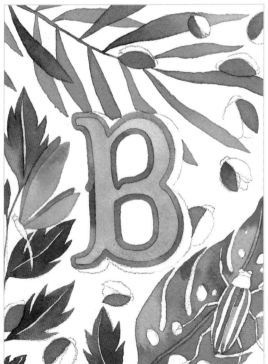

1 큰 숫자나 글자를 그리는 것부터 시작하세요. 여기서는 글자 B와 장식적인 레터링 스타일을 사용했습니다. 이니셜 주변에 다양한 곤충과 나뭇잎을 그려 넣어 주세요.

2 바탕 레이어를 채색합니다. 바탕이 마르기를 기다리는 동안 일러스트 주변을 칠해 주세요.

3 첫 번째 레이어가 마르면 수채화 물감으로 부분 부분을 계속 채워 갑니다. 여기서는 물감이 마를 때까지 인내심을 가지고 기다리는 것이 중요합니다. 만약 글자 B를 칠한 파란색 물감이 완전히 마르지 않은 상태에서 다른 채색을 시작하면 분홍색 테두리가 글자의 다른 부분으로 번지니 주의하세요.

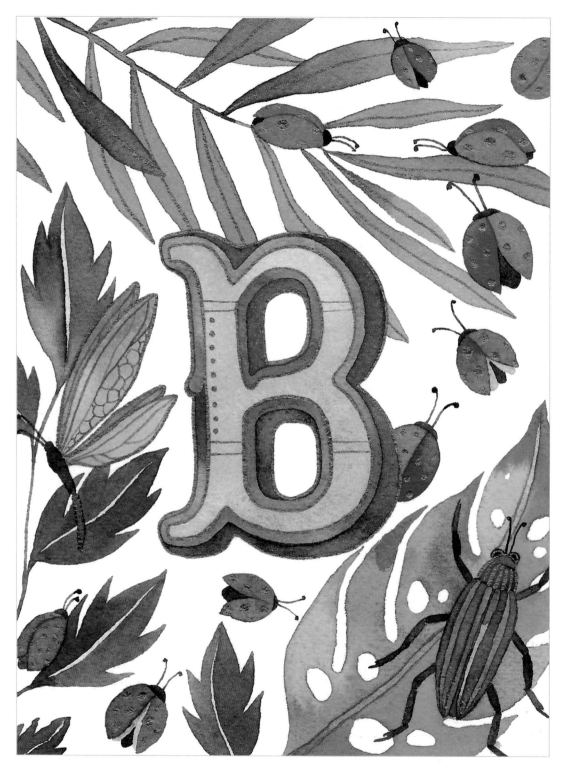

4 모양을 계속 칠하면서 디테일도 추가하세요.

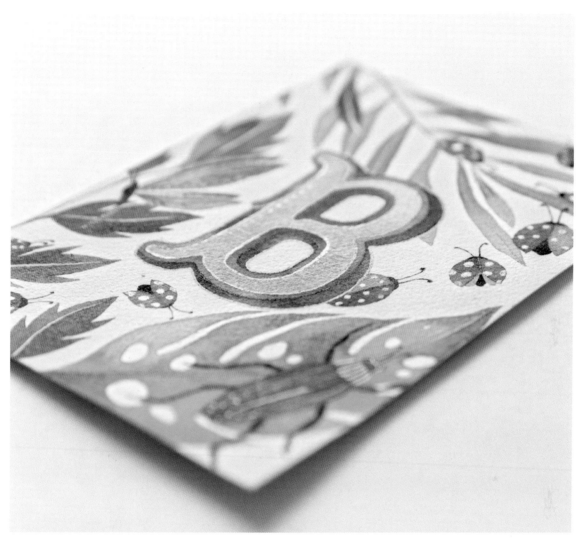

5 무당벌레의 반점과 이니셜 윤곽선은 금색이나 다른 메탈릭 물감을 쓰면 훨씬 특별해 보일 거예요. 물감이 완전히 마를 때까지 기다렸다가 멋진 액자에 넣어 진열해 보세요.

감사편지나 초대장

- - -

카드에 자신의 이니셜을 사용해서 꾸미고 싶다면 중앙에 이니셜을 크게 넣고, 가장자리에 수채화를 그리고 스캔을 하세요. 그다음 포토샵으로 텍스트를 넣은 다음 원하는 만큼 충분한 양을 인쇄하는 방식으로 감사편지나 초대장을 만들 수 있습니다.

곤충 그림이 담긴 축하장 만들기

이번에는 곤충 그리기를 아이디어 삼아 몇 가지 프로젝트를 해보겠습니다.

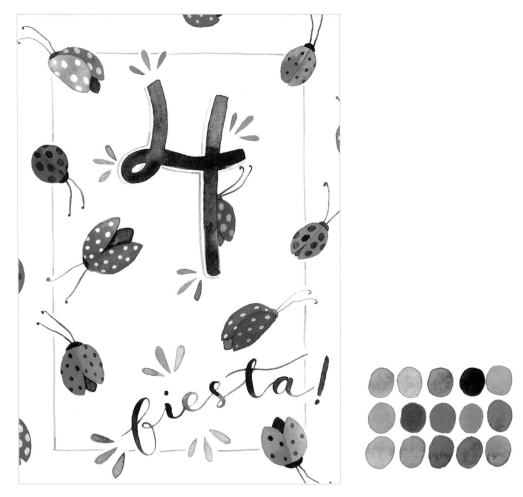

생일 초대장 무당벌레는 선명하고, 재미있고, 사랑스럽죠. 네 살 생일이든 마흔다섯 살 생일이든 상관없어요. 야외나 정원에서 파티를 열 때 활용하기에 완벽한 곤충입니다. 새로운 구도를 만들고 싶다면 무당벌레에 대해 배운 팁(p. 72 참조)을 활용하세요.

페이지 중앙에 큰 숫자를 그리고 그 주위에 무당벌레를 여기저기 흩어지게 그려 주세요. 초대한 손님들 모두에게 나누어줄 수 있을 만큼 넉넉하게 복사본을 스캔하고 인쇄하세요. 뒷면에 파티에 관한 상세 정보를 적거나 수채화를 그린 종이를 반으로 접어 필요한 정보를 안에 넣으세요(p. 100의 레시피 카드 만들기 참조).

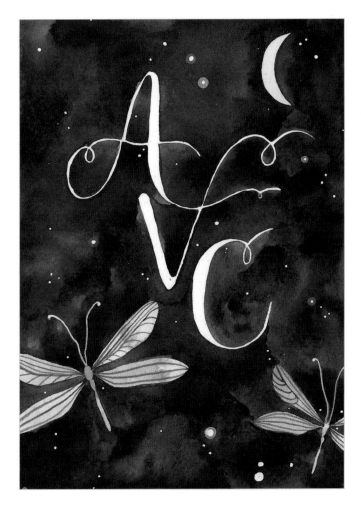

반딧불이 모노그램 특별한 행사를 축하하거나 누군가를 기념하기 위해 이니셜을 사용한 모노그램을 만들 수도 있습니다. 여기서는 모노그램으로 'AVC'를 이니셜로 표현했습니다. 우연의 일치인지 몰라도 제 이니셜과 약혼자의 이니셜이 똑같아서 결혼식 로고로 만든 거예요. 우리 결혼식은 겨울 저녁에 멕시코시티에서 열릴 예정이기 때문에 기억에 남을 밤을 위한 몽환적이고 로맨틱한 분위기의 상징으로 반딧불이가 안성맞춤이라는 생각이 들었습니다. 여기서처럼 어두운 배경에서는 밝은 부분을 먼저 그려야 합니다. 반딧불이와 달이 밝은 부분이죠. 밝게 칠한 부분이 마를 때까지 기다린 다음 더 어두운 파란색으로 주변을 칠하세요. 흰색 잉크를 사용하거나 글자 모양으로 비어 있는 공간을 남기고 그 주변을 칠해 주는 방식으로 레터링을 합니다. 한 가지 명심할 점은 모노그램을 만들고 싶다면 사전에 미리 연습해 보아야 한다는 것입니다. 모노그램은 정말 꾸준한 연습이 필요한 테크닉이에요.

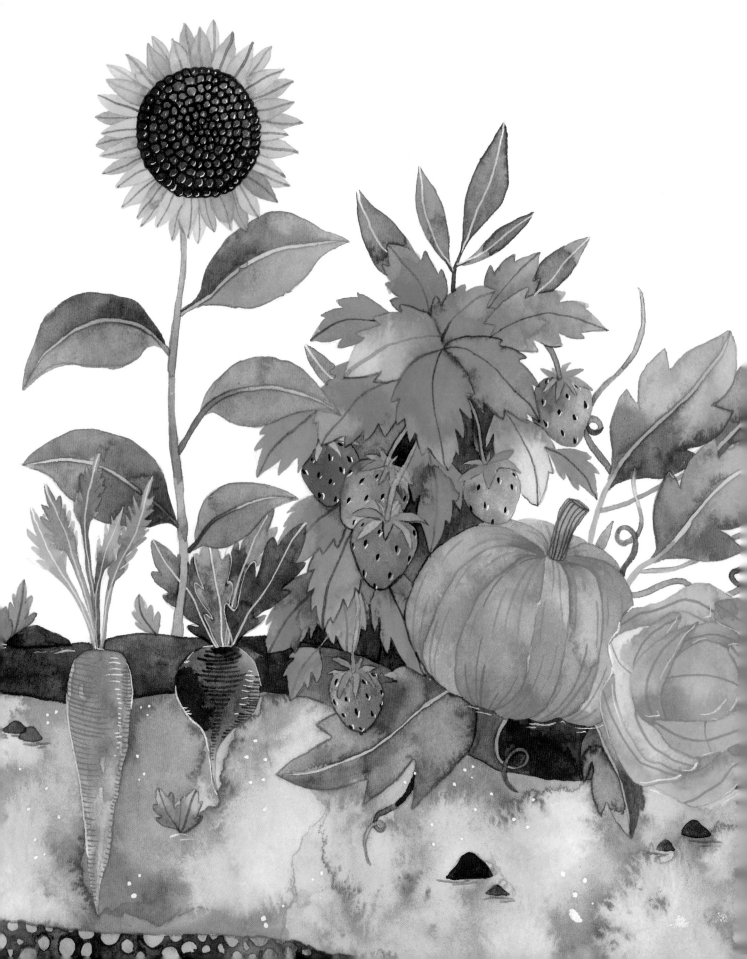

5장

과일과 채소 그리기

- - - - - -

과일과 채소 또한 사람들이 가장 좋아하는 그리기 소재 중 하나입니다. 모양과

질감과 색이 그야말로 각양각색이죠. 이 장에서는 이전과 약간 다른 레이어링

방법을 배우고, 흰색 잉크를 사용하여 현대적이고 사실적으로 그림에 질감과

광택을 더하는 방법도 알아볼 것입니다.

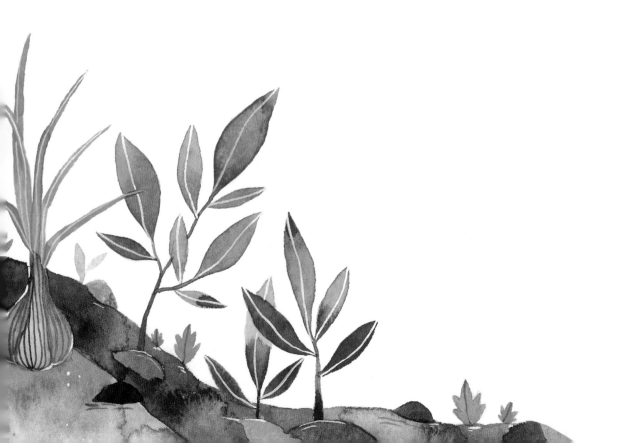

감귤류

몇몇 다른 모양을 가진 감귤류 그리기를 해볼 거예요. 온전한 모양의 귤이나 오렌지와 레몬 그리고 조각 모양의 라임이나 자몽 사진을 준비해 주세요. 팔레트는 따뜻하고 밝은 색상으로 구성해 두시구요. 이런 과일은 여름과 신선함을 표현하기에 안성맞춤입니다.

1

1 감귤류를 단순한 모양으로 그려 보세요. 온전한 형태의 레몬과 오렌지, 얇게 자른 조각과 쐐기 모양의 조각을 그려 봅니다.

2 가장 연한 색으로 첫 번째 레이어를 채색하세요. 이 그리기 과정을 통해 반사광과 레이어링에 관해 많이 배울 수 있어요.

3 특히 레몬과 오렌지 껍질은 중간 톤을 유지하며 연속성 있게 그려야 합니다.

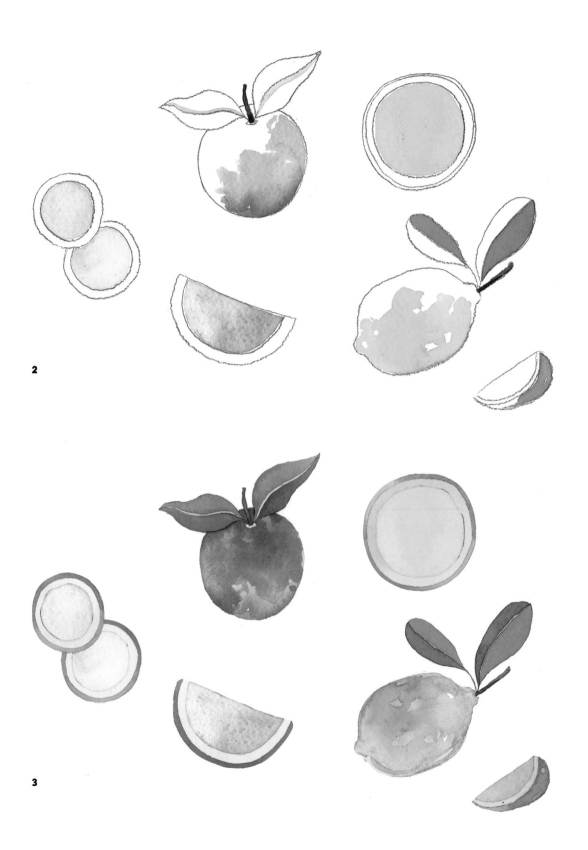

2

3

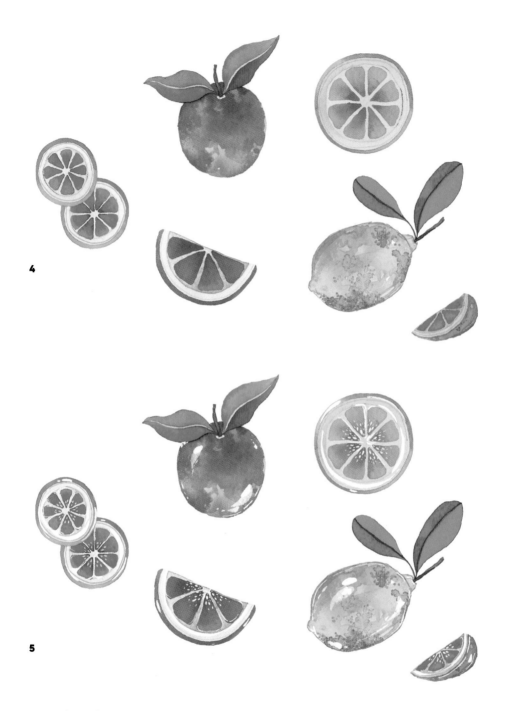

4 농도와 질감을 더해 주고 반달 모양의 감귤도 그려줍니다. 레이어를 추가하면 수채화가 더 밝아지고 선명해질 것입니다.

5 일단 물감이 완전히 마르면 과일에 반사광을 넣어 줄 차례입니다. 잘 관찰해서 연습하세요. 반사되는 부분의 위치를 신중하게 정하되 너무 과하지 않도록 조심해 주세요. 섬세하게 계속 그립니다. 그리고 다양한 붓에 흰색 잉크를 묻혀 반사광이 나는 디테일 부분을 다양한 크기와 형태로 세밀하게 표현해 주세요.

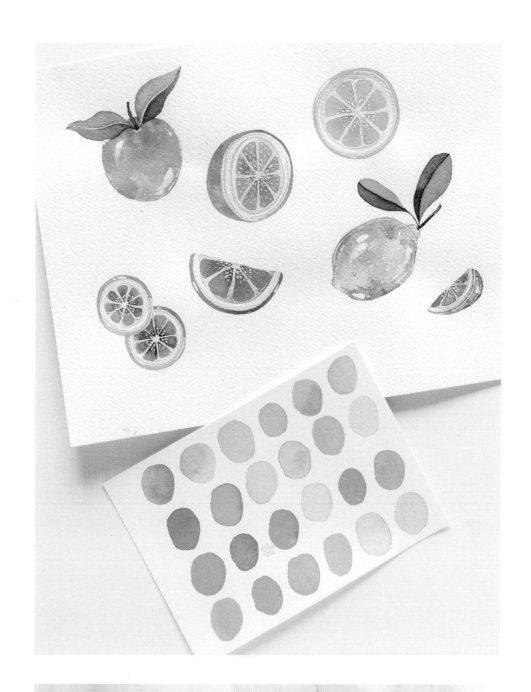

컬러보드
- - -

프로젝트를 시작하기 전에 영감을 떠올리고 어떤 색을 사용할지 파악하기 위해 컬러보드를 만들어 보는 것이 좋습니다. 위의 컬러보드는 감귤류 그림을 그리기 위해 제가 만들어 본 컬러보드입니다.

딸기류

딸기류는 제가 가장 많이 그리는 소재 중 하나예요. 놀랍게도 이 과일을 그리면 진짜 실물처럼 보인답니다. 아래와 같이 간단한 단계를 차례차례 따라가 보세요. 그러면 놀라운 결과를 얻을 수 있을 겁니다. 확실해요!

1

1 연필을 사용하여 다양한 딸기류의 밑그림부터 그려 주세요. 최상의 결과를 얻으려면 실물이나 사진을 꼼꼼히 관찰해야 해요. 간혹 매일 보는 과일의 모양에 대해 어떤 단순한 이미지가 머리에 박혀 있을 수 있지만, 실제 이미지를 잘 관찰하다 보면 생각 이상으로 많은 것을 알게 된답니다. 여기서는 딸기, 라즈베리, 블루베리, 블랙베리와 크랜베리를 그려 볼 거예요.

2 수채화 물감으로 첫 번째 영역을 채색해 주세요. 딸기와 블루베리의 경우 두어 차례 레이어를 채색하면서 질감과 농도를 더해줍니다. 라즈베리와 블랙베리의 경우에는 작은 원에 하나하나 채색해 줍니다. 이때 몇 개의 원을 같이 칠해 주세요. 그렇게 하지 않으면 채색한 원이 마를 때까지 일일이 기다려야 한답니다.

3 레이어를 차곡차곡 입혀 줍니다. 자신이 선호하는 컬러팔레트와 투명도를 가지고 다양한 톤을 만들어 보세요.

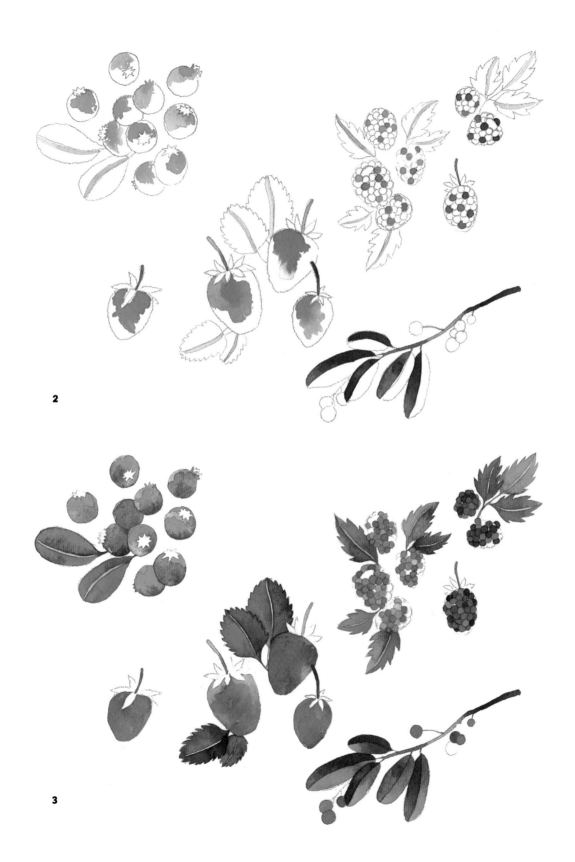

2

3

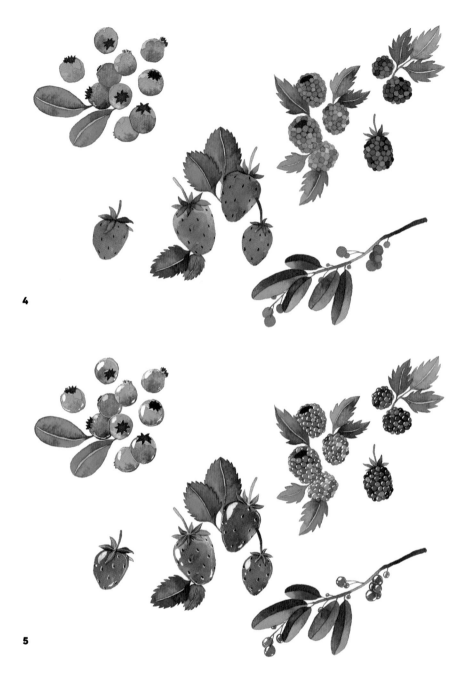

4

5

4 블루베리 끝, 라즈베리 중앙, 딸기의 작은 검은 씨처럼 가장 어두운 부분을 남기고 수채화 물감으로 레이어 채색을 마감하세요.

5 이제 반사광을 넣어 줄 거예요. 이 과정에서 그림의 수준이 한층 더 높아지기 때문에 큰 만족감을 얻을 수 있어요. 또한 실제로 엄청 재미있는 과정이기도 하답니다. 조심할 것은, 그림에서 빛이 반사되는 영역을 잘 선택하는 것입니다. 여기서는 각 모양의 왼쪽 상단 모서리 부분에 반사광을 표현했습니다. 좀 더 사실적으로 보이려면 각 모양의 자연스러운 곡선을 따라가야 합니다. 세필 붓으로 그 형태를 따라가며 가는 선을 그리는 방식도 괜찮습니다. 느낌대로 자유롭게 해보세요.

키위

이번에는 키위의 중간을 얇게 잘라 그려 볼게요. 이 모양은 간단해요. 고르지 않은 원들이 동일한 중심으로 여러 겹 구성되어 있죠. 여기에 솜털이 보송보송한 외부의 갈색 껍질과 과일의 과육 부분에 해당하는 녹색 그러데이션을 그리고, 과일 중심부에 해당하는 연한 노란색과 중심으로부터 퍼져 나온 작은 검정색 씨를 그려 주면 된답니다. 키위는 그러데이션과 디테일과 정밀한 그리기를 모두 연습할 수 있어서 수채화 연습에 아주 효과적인 정물이에요.

1 작은 원을 안쪽에 일정한 간격을 둔 다음 바깥에 큰 원을 그려 주세요. 원을 매끄럽게 그릴 필요는 없습니다. 형태가 다소 고르지 못한 것이 오히려 더 자연스러워 보일 수 있으니까요.

2 안쪽 원은 연한 노란색, 바깥쪽 원은 연한 갈색으로 바탕 레이어를 채색해 줍니다.

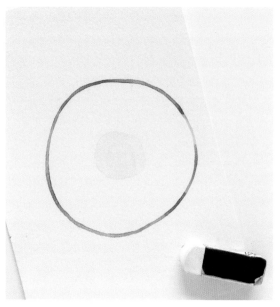

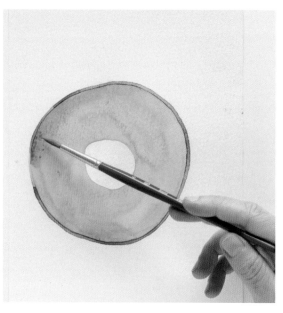

3 물감이 완전히 마를 때까지 기다렸다가 연필 자국을 지우세요. 불필요한 연필 자국을 없애면 깔끔한 일러스트를 만들 수 있습니다.

4 초록색으로 바깥을 진하게 칠하고 중심부로 갈수록 연하게 칠해서 그러데이션 기법으로 면을 채웁니다.

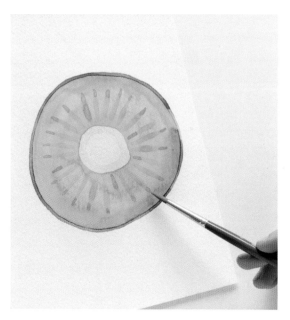

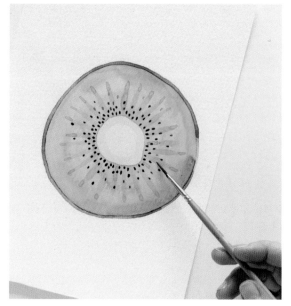

5 더 진한 색조의 초록색을 사용하여 가벼운 터치로 중심에서 바깥쪽으로 향하는 줄무늬를 그려 주세요.

6 똑같은 방향으로 타원형의 작은 씨를 그려 주세요. 키위 씨는 중심부에 몰려 있고 바깥을 향해 퍼져 나갈수록 점점 흩어지는 점을 감안하며 그려 줍니다.

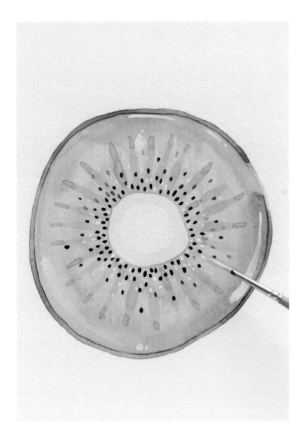

7 흰색 잉크를 사용하여 반사광도 넣어 주세요.

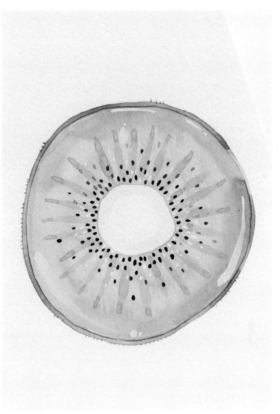

8 보송보송한 키위 껍질 느낌을 주기 위해 갈색 테두리에 가는 선을 그려 줍니다.

아몬드와 완두콩

이번에는 아몬드와 완두콩을 그려 볼게요. 흩어진 콩과 아몬드의 배치는 예술적 감각을 발휘하기 좋죠. 여기서는 자유롭게 구도를 잡고, 여러 단계의 투명도와 불투명도를 표현할 수 있어요. 또한 이웃한 레이어가 마를 때까지 기다리는 인내심도 연습해 볼 수 있죠.

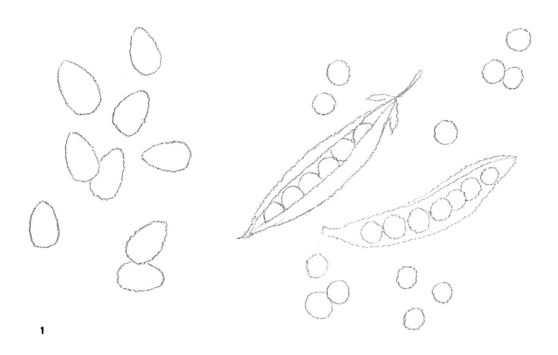

1

1 아몬드와 완두콩의 밑그림을 먼저 만듭니다. 완두콩은 깍지 두 개를 먼저 그리고 그 위에 콩알을 그려 넣어요.

2 역시 제일 먼저 바탕 레이어를 채색합니다. 첫 번째 레이어는 가장 투명하게 연필 자국 바로 안쪽부터 칠해 주세요. 이렇게 하는 까닭은 최대한 깔끔한 그림을 그리기 위해서죠. 일단 수채화물감으로 덧칠을 하고 나면 연필 자국을 지우는 것은 거의 불가능합니다. 연필을 잡고 아주 부드러운 터치로 그리거나 연필 스케치 바로 옆부터 채색을 해주는 방법이 최선이에요.

3 첫 번째 레이어가 마를 때까지 기다려야 합니다. 그래야 처음에 그린 모양 옆에 위치한 다른 모양을 연이어 계속 그릴 수 있어요. 틈이 날 때마다 연필 자국을 지워 주세요. 여기서 주의할 점은 레이어가 완전히 마른 상태에서 연필 자국을 지워야 한다는 것입니다. 물감이 마를 때까지 인내심 있게 기다리지 않으면 그림을 아예 망칠 수도 있어요.

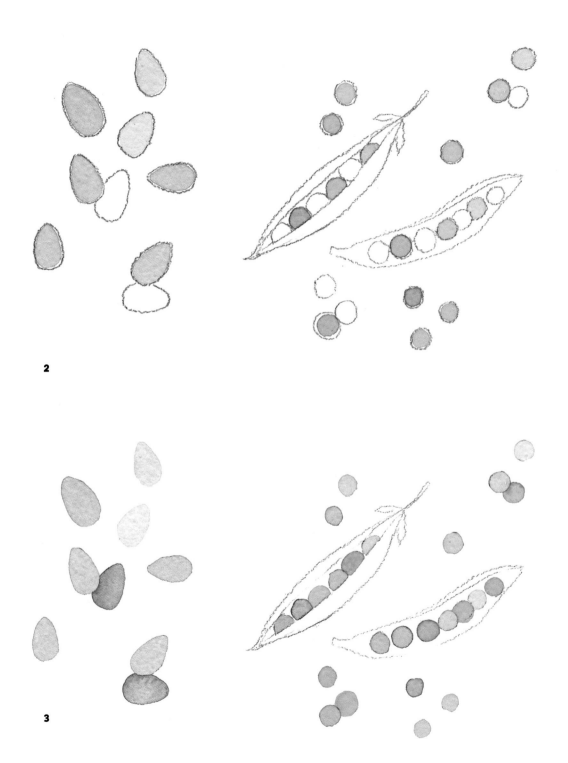

2

3

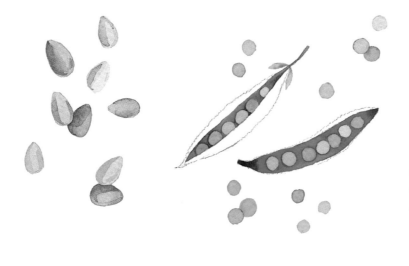

4 더 진한 색으로 레이어를 계속 입혀 주세요. 이쯤에서 아몬드 그림자와 깍지 내부도 칠하기 시작합니다.

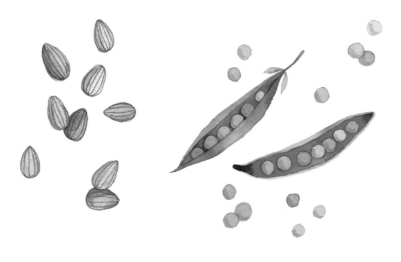

5 아몬드에는 가는 선을 넣어주고, 완두콩에는 최종적으로 그림자 레이어를 추가합니다.

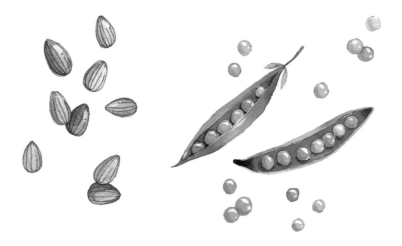

6 흰색 잉크를 사용하여 정교하게 디테일과 반사광을 넣어 줍니다.

마늘과 적양파

이번에는 풍미 있는 레시피에 필수적으로 들어가는 마늘과 적양파로 그리기 연습을 할 거예요. 두 모양 모두 양감과 디테일을 연습하는 데 많은 도움이 됩니다. 가는 선으로 방향성을 표현하고 반사광으로 질감을 살릴 수 있기 때문이에요.

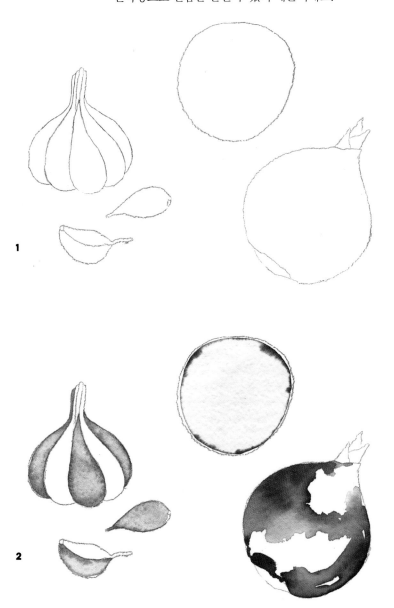

1 단순한 형태로 마늘과 양파의 밑그림을 그리세요.

2 마늘은 한 쪽이 둥그스름한 형태임을 명심하고 그려야 해요. 각각의 마늘 한 쪽은 따로따로 그리고, 양감을 주기 위해 테두리에 약간의 채색을 더해 줍니다. 여기서는 보라색으로 양파를 그렸지만 대담하게 노란색이나 흰색을 선택하여 양파를 그릴 수도 있어요. 얇게 썬 양파의 첫 번째 레이어의 경우, 웨트 온 웨트 기법을 사용합니다. 연한 마젠타색(물로 많이 희석시켜요)으로 원을 그린 다음, 마르기 전에 진한 물감을 선택하여 원 둘레를 신중하게 그립니다. 완전히 마를 때까지 기다려 주세요. 썰지 않은 온전한 양파의 경우, 반사광을 더 많이 넣고 싶은 부분부터 첫 번째 레이어를 채색하기 시작합니다.

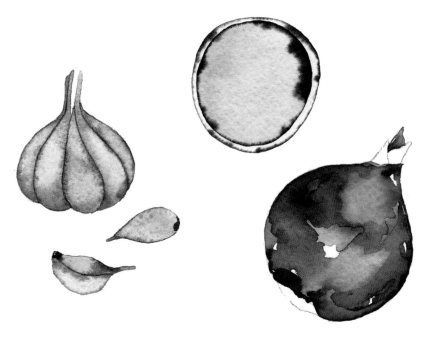

3 마지막 단계까지 계속 그리면서 첫 번째 레이어가 다 말랐는지 확인합니다.

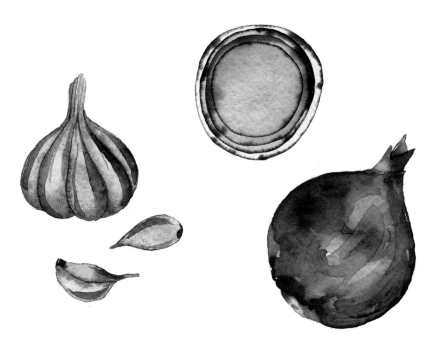

4 이제 기본적인 영역이 다 칠해졌으면 그림자를 넣어 주세요. 얇게 썬 양파는 웨트 온 웨트 기법으로 원을 반복적으로 그려 줍니다.

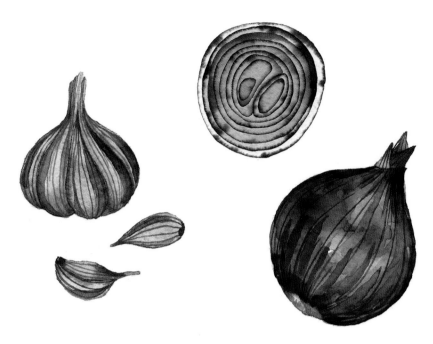

5 세필 붓으로 디테일을 추가해 주세요. 가는 선을 그어서 질감과 방향성과 농도를 표현해 주는 거예요.

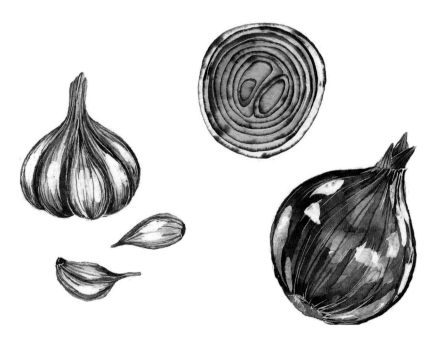

6 흰색 잉크로 반사광을 넣어줍니다. 둥근 붓으로 반사광을 그리면서 가는 선으로 디테일을 더해 주세요.

딸기잼 레시피 기프트카드

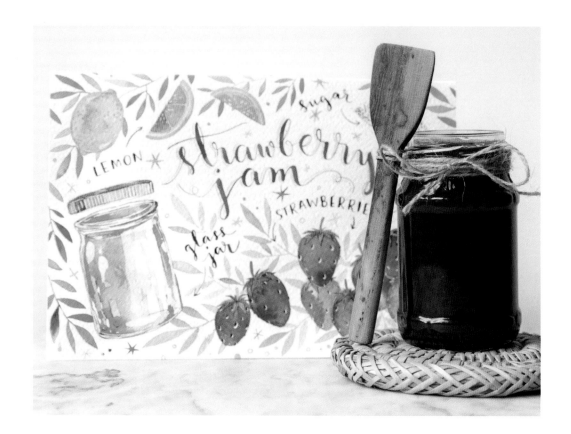

혹시 다른 사람들과 함께 나누고 싶은 특별한 레시피가 있나요? 그렇다면 예쁜 기프트카드를 한 번 만들어 보세요. 이번 프로젝트는 딸기잼에 들어가는 재료를 그려 보는 것이지만 그것을 표현 하는 방법은 무궁무진합니다. 재미있게 그릴 만한 레시피 목록으로는 바나나 스무디, 과카몰리 (p. 104-105 참조), 애플 사이다, 펌프킨 스파이스 쿠키, 수제 그래놀라 등이 있습니다.

한 장의 카드에 그림을 그리거나 완성된 그림을 양면으로 스캔한 다음 나중에 인쇄하거나 복 사하여 친구와 가족에게 선물로 나누어주면 특별한 프로젝트가 될 거예요.

나 혼자 그린다, 수채화

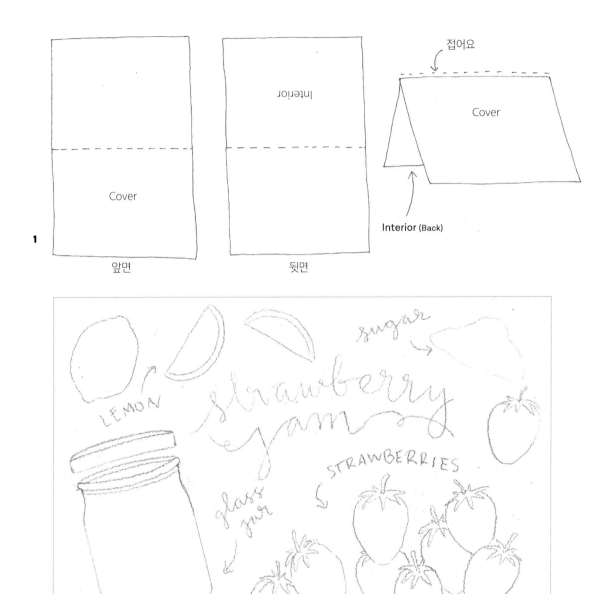

1 수채화 종이 한 장에 연필로 가로 선을 만들어 종이를 완벽하게 반으로 나눕니다. 1단계에서는 종이를 어떻게 접을지, 그리고 카드용으로 원하는 레이아웃을 얻으려면 어떤 영역을 사용해야 하는지 구상하세요.

2 카드 앞면에 넣고 싶은 재료들의 밑그림을 그리세요. 레시피 제목을 위한 레터링과 재료를 위한 라벨을 추가해도 괜찮습니다. 깔끔한 그림을 원한다면 되도록 연필 자국이 남지 않게 연하게 밑그림을 그려 주세요.

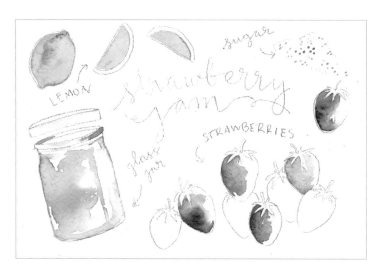

3 수채화물감 레이어로 재료들을 칠하기 시작합니다. 같은 색의 재료는 한꺼번에 그리는 것이 좋을 거예요.

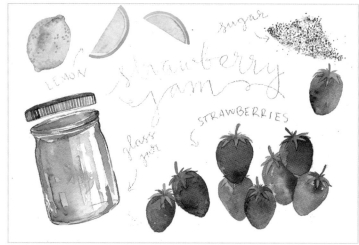

4 처음에 칠한 레이어가 마르면 차례차례 레이어를 덧칠해 주세요.

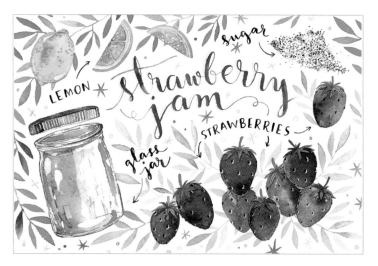

5 이제 가장 중요한 과정인 디테일입니다. 디테일이 들어가야 정말 특별하고 완전한 그림이라는 느낌이 듭니다. 예를 들어 딸기 그림을 위한 작은 씨, 레몬 그림에 약간의 질감을 더해 주는 작은 점들, 유리병의 반사를 표현하는 흰색 잉크, 레터링 채우기 등이 그런 디테일이죠. 여기서는 배경이 너무 허전한 느낌이 들어 수채화물감으로 나뭇잎도 그려 넣었어요.

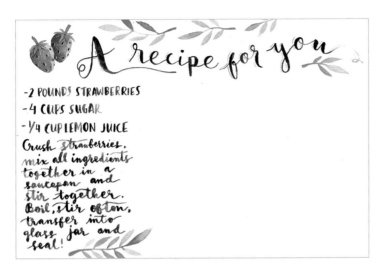

6 일단 물감이 완전히 마르면 종이를 뒤집어 카드 안쪽을 칠하세요. 모든 레시피를 직접 손으로 쓰고 개인 메시지를 위한 약간의 공간을 남겨 두면 유용할 거예요.

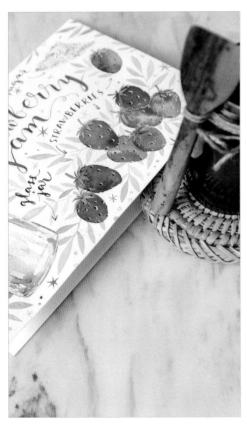

핸드메이드 선물

- - -

아주 특별한 선물을 주고 싶다면 손수 만든 음식에 메시지와 함께 레시피를 첨부해 보내는 것도 좋은 아이디어죠. 한 번만 만들 수도 있겠지만, 스캔하여 자신이 원하는 만큼 많은 카드를 인쇄하면 효과적이에요. 기념일이나 고마운 분들을 위한 선물로 좋은 아이디어가 될 거예요. 예를 들어 제철 과일로 만든 잼이나 청을 선물할 때 활용해도 좋죠.

과카몰리 레시피 기프트카드

멕시코에서 과콰몰리는 파티에 필수적인 요리입니다. 과콰몰리에 들어가는 주요 재료는 아보카도, 양파, 토마토, 칠리, 라임, 고수잎과 소금입니다. 어떤 사람들은 래디시, 마늘, 양념, 치즈, 올리브유, 크림, 향신료 등을 추가하기도 하죠. 이번 테마는 요리를 대접하는 게 아니라 자신의 비밀 레시피를 카드에 그려서 특별한 선물로 만들어 주는 것입니다. 이 장에서 배운 것을 잘 활용하면 자기만의 레시피를 완벽하게 그릴 수 있을 거예요!

- 양파와 라임은 앞서 배운 대로 그리면 됩니다(p. 84, p. 97 참조).
- 아보카도 그리기는 앞에서 배운 키위 그리기를 참고하세요(p. 91). 아보카도는 좀 더 배 모양에 가깝다는 것을 제외하면 키위와 아주 비슷합니다. 키위와 달리 중심에 작은 씨 대신 과심이 있고, 껍질이 좀 더 진할 뿐이에요. 다소 차이는 있지만 키위를 그릴 수 있으면 아보카도도 완벽하게 그릴 수 있어요.
- 토마토와 칠리의 경우, 귤과 레몬을 참조할 수 있습니다(p. 84). 그리면서 모양과 색만 맞춰 주면 됩니다.
- 고수잎은 앞에서 그린 나뭇잎(p. 48)을 참조하면서 고수와 관련된 사진을 잘 관찰해서 그리세요.

이번 작업의 목표는 지금까지 익힌 기법을 토대로 다양한 모양을 자유자재로 그릴 수 있도록 연습하는 거예요. 다음은 이 레시피에서 레이어가 만들어지는 과정을 단계적으로 설명한 것입니다.

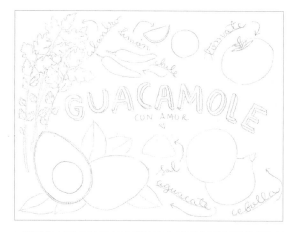 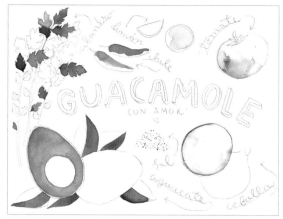

1 연필을 사용하여 레시피 재료들의 구도를 잡아 그리기를 시작하세요.

2 수채화물감으로 바탕 레이어 채색해 주세요.

다음에 누군가 내가 만든 요리를 칭찬한다면 여기서처럼 모든 재료들을 일러스트로 그려 자신만의 레시피를 공유해 보세요. 단순히 온라인에서 링크를 찾아 보내는 것보다 훨씬 더 멋져 보일 것입니다.

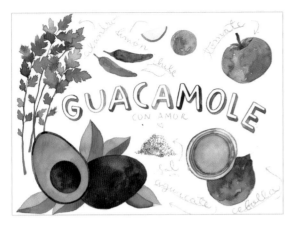

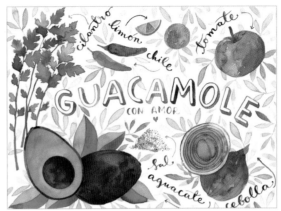

3 일러스트에 차례차례 레이어를 올립니다. 계속 강조하지만 하나의 모양이 다 마른 다음에 다른 모양을 칠해야 해요. 새로운 식재료라면, 앞서 배운 요령을 활용해서 그리기를 도전해 보세요.

4 배경이 너무 단순하다는 느낌이 들 때는 비어 있는 공간에 나뭇잎을 추가하면 좋은 효과를 얻을 수 있어요. 검은 글씨로 레터링도 넣어주시고요. 레터링에 관한 여러 가지 팁은 다음 장에서 알려줄 것입니다.

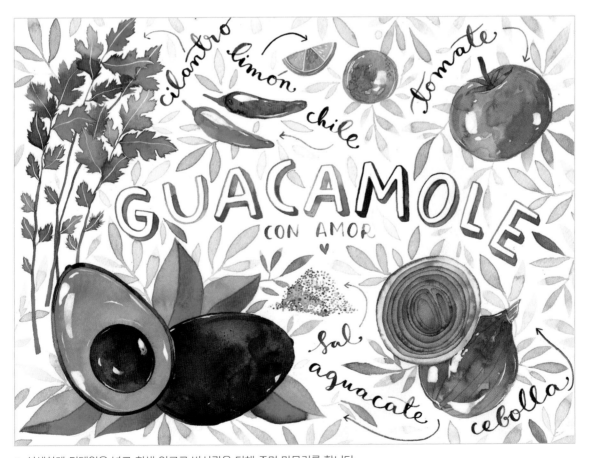

5 섬세하게 디테일을 넣고 흰색 잉크로 반사광을 더해 주며 마무리를 합니다.

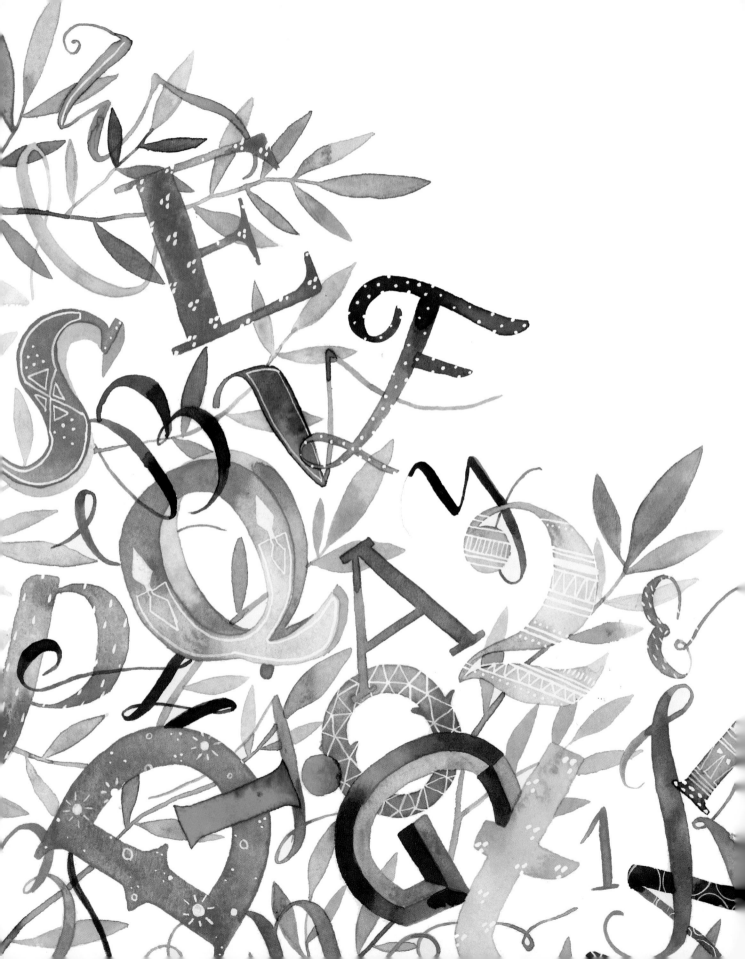

6장

레터링

- - - - - -

이 장에서는 몇몇 레터링 스타일을 구상하고 연습하여 자신에게 맞는 스타일을 찾아 볼 거예요. 레터링은 손글씨 느낌을 주기 때문에 자신만의 수채화를 아름답게 보완하는 좋은 도구랍니다. 수채화를 그리거나 카드를 만들 때 이 레터링 작업 곁들이면 훨씬 풍성해 보이죠.

붓놀림 연습하기

손으로 그리는 레터링 작업을 할 때는 편안하게 붓을 놀리는 게 중요해요. 여러 가지 붓을 써보면서 자신에게 가장 적합한 붓을 먼저 찾아 보세요. 그 중에서 가장 편안하고 컨트롤하기 쉬운 붓을 사용하면 됩니다.

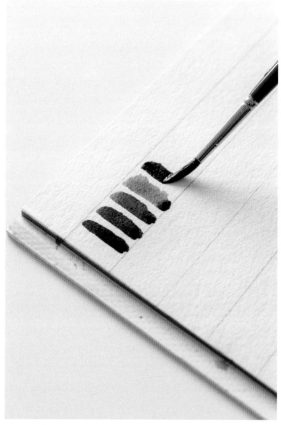

1 눈금자를 사용하여 약 2.5㎝ 간격으로 여러 선을 만들어 줍니다.

2 모가 촘촘한 중간 사이즈의 붓을 잡고 힘을 주어 두툼한 선을 그리는 연습을 합니다.

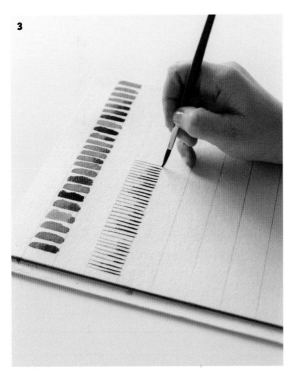

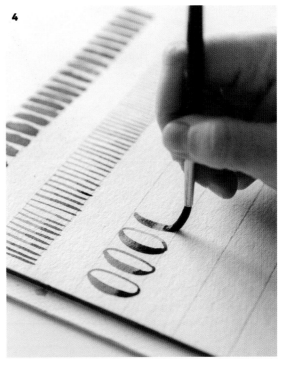

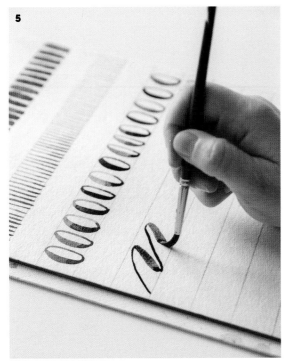

3 같은 붓을 90도 직각으로 세워서 힘을 약하게 주고 가는 선을 그리는 연습을 합니다.

4 이번에는 둥근 모양을 그려봅니다. 같은 붓으로 두툼한 곡선을 먼저 왼쪽에 그린 다음 오른쪽을 이어서 가는 곡선을 그립니다. 그러면 O자처럼 보입니다.

5 두툼한 선과 가는 선이라는 동일한 기법을 사용하지만 이번에는 그 사이에 원을 만들지 않고 이어서 그려 봅니다. 이렇게 시작하는 것이 필기체 레터링 스타일이에요. 올리면서 가는 획을 그리고 내리면서 두툼한 획을 그려주세요.

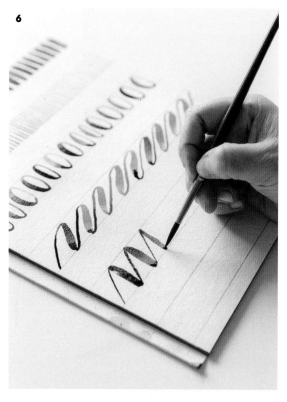

6 이번에는 곡선이 아닌 뾰족한 형태로 시도해 봅니다. 쭉 연결된 이탤릭체 M자로 보이게 그려줍니다.

7 여기까지 연습을 마쳤다면 S자 형태의 선을 그려 봅니다. 처음에는 붓에 힘을 주었다가 살짝 힘을 빼면서 가는 선을 그려주세요.

8 디테일한 모양을 컨트롤하려면 아주 미세한 선 그리기를 많이 연습해야 합니다.

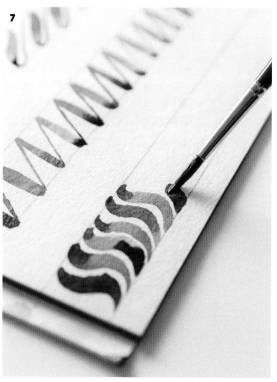

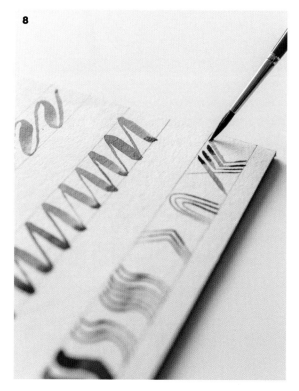

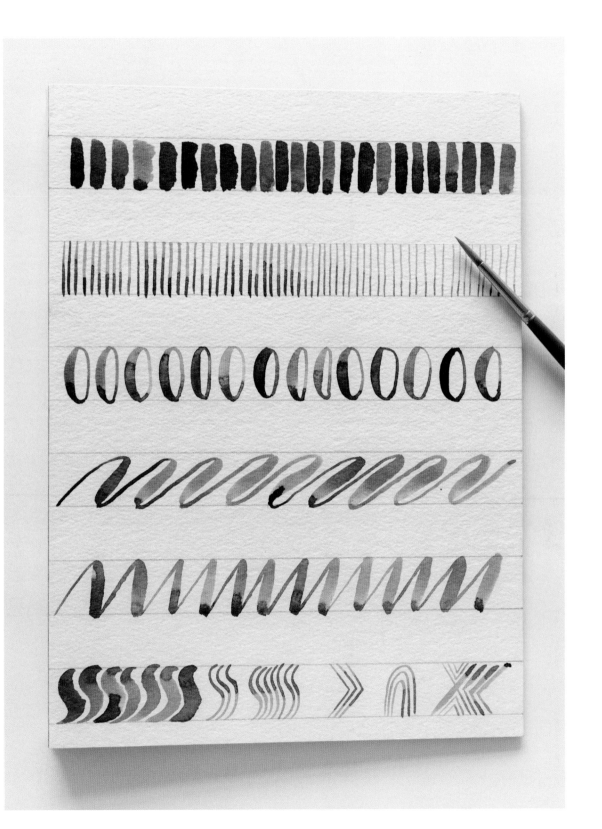

알파벳 작업

알파벳 그리기 연습은 다음과 같은 장점이 있어요.

- 무엇을 해야 할지 몰라 안절부절하지 않고 바로 손을 움직일 수 있다.
- 그리면서 아이디어를 떠올릴 수 있고, 자신이 선호하는 레터링 스타일을 찾을 수 있다.
- 다양한 글씨체 작업을 관찰하면서 자신만의 글씨체를 개발할 수 있다.

우선 자기 컴퓨터에서 폰트를 찾아서 아래의 샘플처럼 알파벳 샘플을 만들어 보세요. 만들어진 샘플을 인쇄해서 옆에 두고 참고용으로 사용합니다. 이 샘플은 p. 130-132에도 실려 있어요.

A B C D E F G	A B C D E F G	ABCD∃FGHIJ
H I J K L M N O	H I J K L M N	KLMNOPQR
P Q R S T U V	O P Q R S T U	STUVWXYZ
W X Y Z	V W X Y Z	1234567890
	1234567890	abcdefghij
1 2 3 4 5	abcdefghijklm	klmnopqrs
6 7 8 9 0	nopqrstuvwxyz	tuvwxyz
손글씨 블록체	전통체	모던 세리프체

레터링은 단순히 기존의 폰트를 그대로 모사하는 것이 아니라 다양한 서체를 연습하여 자기 폰트를 만드는 창작활동이에요. 다양한 서체들을 적어도 세 차례 이상 연습하고, 모든 글자를 빠짐없이 그려 보고, 자신이 원하는 색으로 채색하는 연습을 합시다.

ABCDEFGHIJ

KLMNOPQR

STUVWXYZ

1234567890

abcdefghij

klmnopqrs

tuvwxyz

1 연필과 눈금자를 사용하여 수채화 종이에 연속으로 선을 만드세요. 붓놀림 연습을 할 때처럼 약 2.5cm 간격으로 공간을 띄어서 만들어 주세요.

2 각각의 글자를 주의 깊게 관찰해서 알파벳 윤곽선을 그립니다. 연필로 그린 스케치는 일종의 가이드쯤으로만 활용해 주세요. 연필로 그리는 부분이 적을수록 나중에 채색한 글자가 더 깔끔해져요.

ABCDEFGHIJ

KLMNOPQR

STUVWXYZ

1234567890

abcdefghij

klmnopqrs

tuvwxyz

3 수채화 물감으로 글자를 채색해 주세요. 한 가지 색이든, 다양한 색이든 자유롭게 사용하세요. 일단 물감
이 마르면 연필 자국은 모두 지우는 거 잊지 마세요.

ABCDEFG
HIJKLMNO
PQRST
WXY
1 2 3

ABCDEFGHIJ
KLMNOPQ.R
STUVWXYZ

90
i j
r s

ABCDEFG
HIJKLMN
OPQRSTU
VWXYZ

1234567890
abcdefghijklm
nopqrstuvwxyz

4 필요한 만큼 수차례 이 연습을 반복해야 해요. 필기체와 세리프체, 디스플레이체 등 모양 있는 영문 폰트를 연습해 두면 아주 유용하답니다.

자신만의 레터링 스타일 만들기

이 파트의 최종 목표는 오리지널 글씨체를 기본으로 오롯한 자신만의 레터링 스타일을 만드는 것입니다.

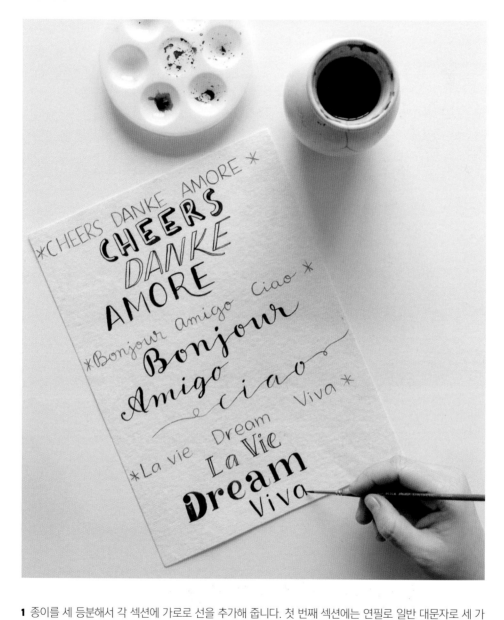

1 종이를 세 등분해서 각 섹션에 가로로 선을 추가해 줍니다. 첫 번째 섹션에는 연필로 일반 대문자로 세 가지 단어를 씁니다. 두 번째 섹션에는 자연스러운 필기체로 세 단어, 세 번째 섹션에는 일상적으로 사용하는 단어를 써 둡니다. 단어를 쓸 때 신중하게 작업하세요. 단순히 메모를 끄적거릴 때보다 더 멋지게 만들어야 하니까요.

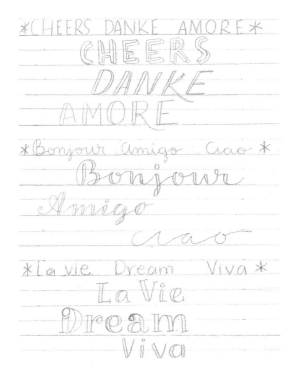

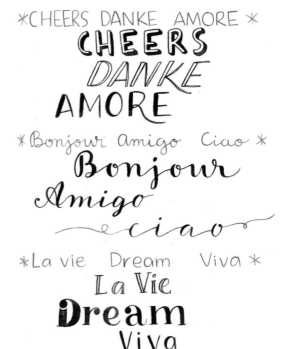

2 단어 하나하나를 서체를 달리해서 적어 봅니다. 아래로 긋는 획을 더 두툼하게 하거나 볼륨을 더 추가하는 식으로 하나하나 다른 스타일을 만들어 보세요. 단어를 그려도 됩니다. 경사의 각도를 변화시키거나, 글자를 흩어지게 하거나, 소용돌이 모양을 만들거나, 각 획의 끝에 세리프를 추가하는 등으로 여러 가지 모양을 낼 수 있죠.

3 검은색 잉크로 레터링을 칠해 줍니다. 잉크가 마를 때까지 기다린 다음 연필 자국은 완전히 지워 주세요.

마음에 드는 스타일이 있나요? 어떤 스타일을 시도해 보고 싶나요? 무엇이든 계속 시도해 보세요. 새로운 디자인은 어디서든 항상 찾을 수 있으니까요. 중요한 것은 자신만의 고유한 스타일을 만들어내는 것입니다.

다양한 도구로 레터링 장식하기

여러 가지 방식의 수채화 레터링을 연습했으니, 이제 다른 아이디어로 단어를 장식해 보세요. 새로운 도구를 활용하면 단어를 한층 더 멋있게 꾸밀 수 있어서 시간가는 줄 모르고 폭 빠질 거예요.

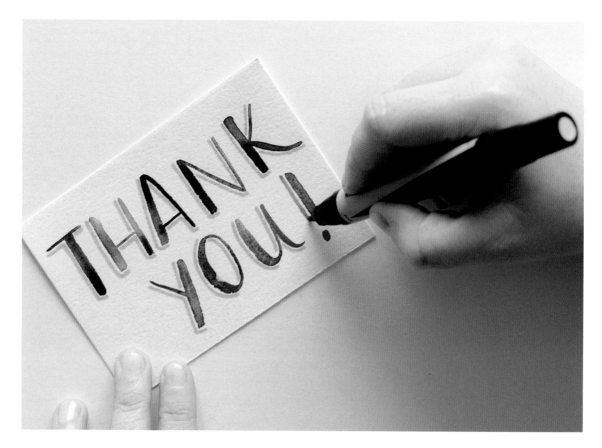

마커로 깊이감 표현하기

1 단어를 그리는 것부터 시작합니다. 대문자로 간단한 'THANK YOU'를 써 보세요. 일단 물감이 마르면 마커로 단어의 왼쪽이나 오른쪽에 가까이 붙여서 선을 그립니다.

2 이제 마커로 약간의 깊이감이나 그림자를 표현합니다. 붓으로 그리는 것보다 마커나 펜으로 그리면 컨트롤하기가 훨씬 쉽답니다. 정교하게 그리고 싶을 때 마커나 펜을 선택하면 실패가 없죠.

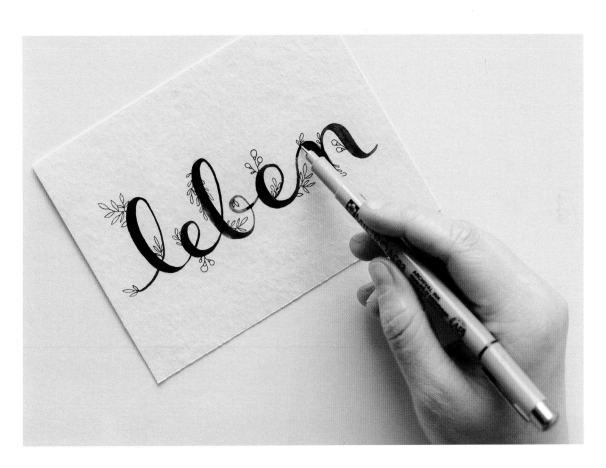

펜으로 나뭇잎 디테일 넣기

1 필기체 레터링으로 단어를 그려 줍니다. 여기서는 독일어로 '사랑'을 뜻하는 'Leben'을 써 볼게요. 물감이 마를 때까지 기다렸다가 단어 주위에 나뭇잎과 잔가지의 디테일을 그립니다.

2 장식을 넣는 디테일은 레터링에 매혹적이고 색다른 느낌을 주죠. 만약 붓 사용이 더 편하다면 이 역시 미세한 디테일을 추가하면서 다른 느낌을 주는 방법이 될 수 있어요.

방수펜 위에 채색하기

방수펜으로 레터링 라인을 그리고 그 위에 채색하는 것도 시도할 만한 새로운 방법입니다. 여기서는 피그마마이크론펜을 써 보았어요. 방수펜을 이용한 채색은 매우 인기 있을 뿐 아니라 다양한 활용 가능성을 가지고 있답니다.

1 펜으로 간단한 글자를 그립니다. 윤곽선 있는 대문자로 'HELLO'라는 단어를 써 보세요.

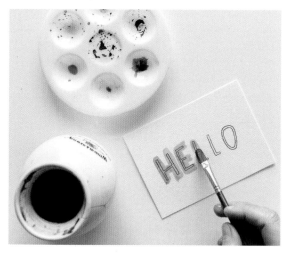

2 그 단어 위에 채색을 합니다. 아무 걱정 없이 칠해 주세요! 방수 기능이 있는 펜이라 젖은 물감을 사용해도 번지지 않아요.

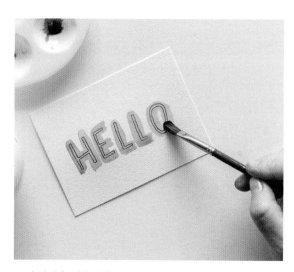

3 이 방식을 사용하면 걱정 없이 속편하게 그릴 수 있어요. 물감이 충분히 투명하기만 하다면 무엇을 그리건 그 밑에 깔린 글자가 훤히 다 보이거든요.

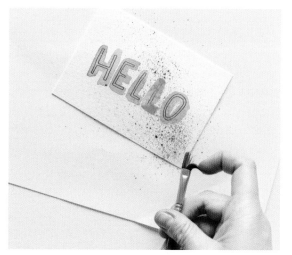

4 추가 효과를 위해 뿌리기를 해주는 것도 좋은 아이디어죠!

크리스털과 라인석으로 장식하기

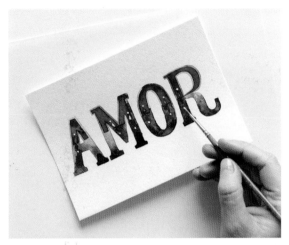

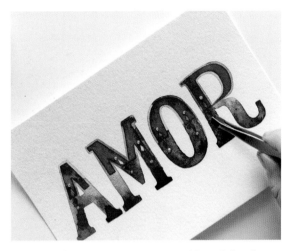

1 수채화물감으로 단어를 칠한 다음 물감이 완전히 마를 때까지 기다리세요. 여기서는 스페인어로 '사랑'을 의미하는 단어인 'AMOR'를 웨스턴 레터링 스타일로 그려 줬습니다. 그런 다음 크리스털을 놓고 싶은 위치에 공예용 풀 또는 접착제를 작은 점 형태로 발라 줍니다.

2 마음에 드는 크리스털을 고른 다음 핀셋을 준비해 주세요. 크리스털은 아주 작을 경우 그것을 집어 올릴 도구가 필요해요. 접착제를 발라 둔 부분에 조심스럽게 크리스털을 올려 주세요. 라인석이나 크리스털은 네일숍에 가면 구할 수 있어요. 집에 있는 공예 재료를 가지고 자신의 작품을 장식해 보세요.

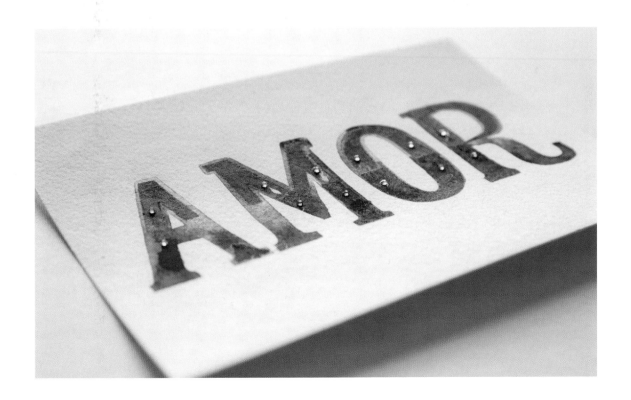

'별이 빛나는 밤' 웨딩세트

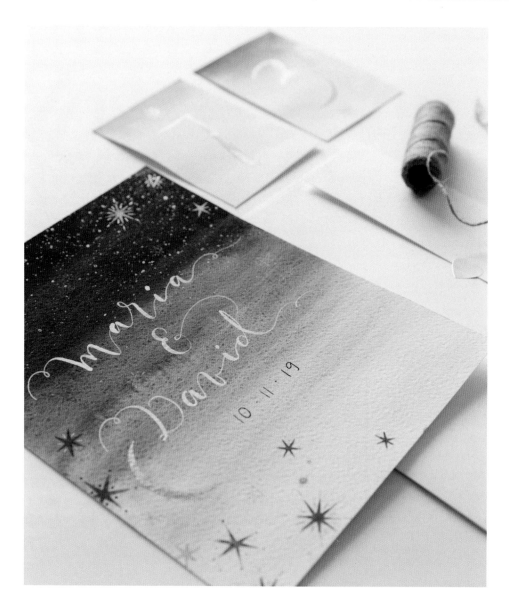

드디어 마지막 프로젝트군요. 이번 작품은 청첩장, 초대장, 플레이스카드 등을 묶은 웨딩세트입니다. 베이비샤워, 생일파티, 화려한 브런치 등등 각종 행사를 위한 작품에 활용하면 좋을 거예요.

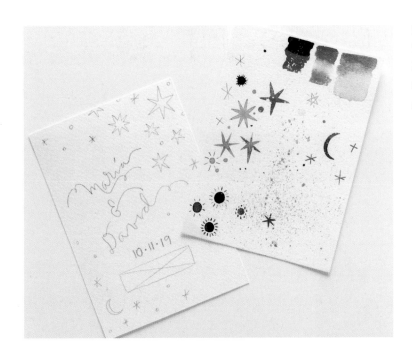

1 먼저 콘셉트를 구상해야 합니다. '별이 빛나는 밤'에 열리는 결혼을 예로 들어보죠. 어떤 모양이어야 할까요? 레이아웃은 어떻게 해야 할까요? 어떤 종류의 색과 스타일을 사용해야 할까요?

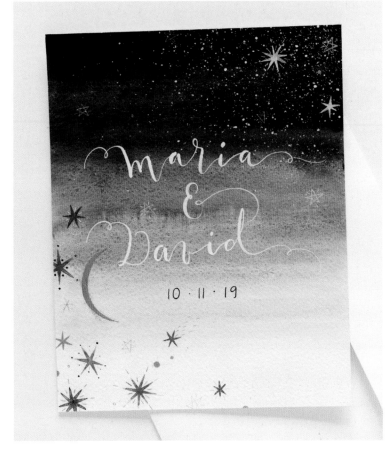

2 콘셉트를 구상한 후 메인 작품을 그리기 시작합니다. 여기서는 청첩장을 꾸며보겠습니다. 어떤 기법을 사용했는지 알수 있겠어요? 색 쌓기, 뿌리기, 수채화물감 위에 흰색 잉크로 그리기, 금색으로 디테일 그리기 등등 지금까지 배운 모든 기법이 다 사용되었답니다.

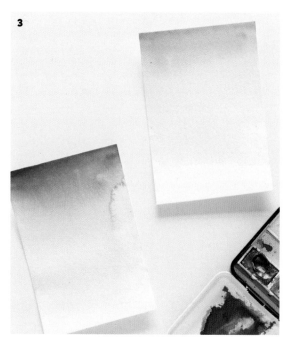

3 다양한 색조의 파란색을 사용하여 큰 사이즈부터 작은 사이즈의 소품까지 그림에 음영을 넣는 옹브레 콘셉트로 시작해 봅니다.

4 옹브레로 작업한 바탕 레이어가 마르면 금색으로 숫자와 별의 광채를 그립니다.

5 큰 봉투, 스티커와 노끈을 사용하여 완성한 세트를 스타일링합니다.

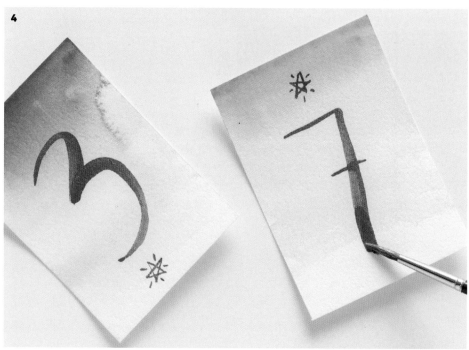

이 세트 외에 또 머릿속에 떠오르는 게 있나요? 가령 메뉴와 프로그램을 이런 식으로 만들 수 있답니다. 이니셜 그림을 영감 삼아 가능한 한 많은 작품을 만들어 보세요. 여러분이 직접 만든 이런 디테일한 작품들을 손님들이 보게 된다면 정말 멋진 파티가 되지 않을까요?

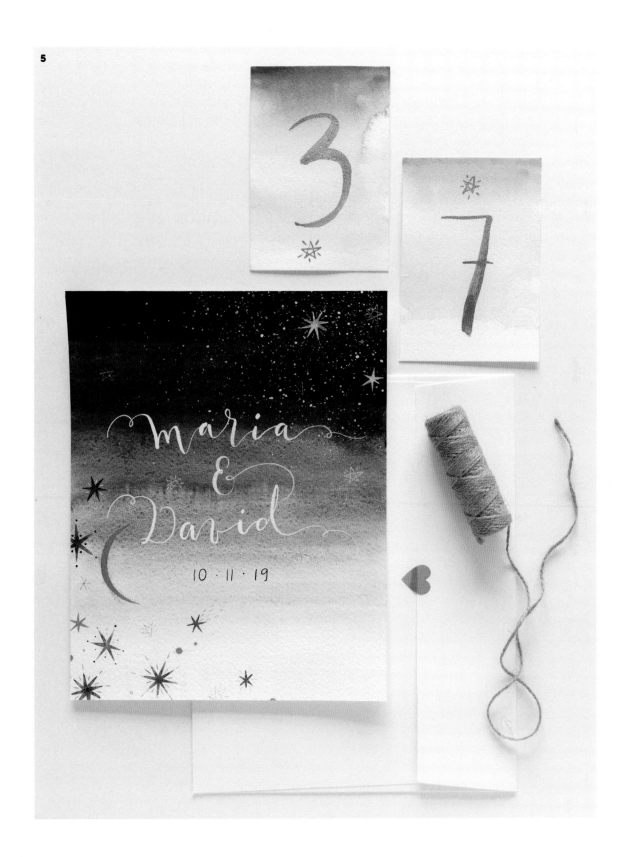

꽃그림 웨딩세트

첫 번째 청첩장 그리기에서는 밤하늘을 주제로 한 결혼을 위해 그러데이션과 메탈릭 물감을 사용해 보았죠. 이번에는 더 다양한 문구류를 활용해 낭만적인 테마로 작품을 만들어 볼게요.

선명한 밝은 빨간색과 초록색, 오커색을 혼합하여 컬러 팔레트를 구성하세요. 레터링의 경우에는 이 장 앞부분에 폰트 알파벳을 만들면서 연습했던(p. 112 참조) 우아한 글씨체를 사용해 볼게요.

3장에서 맨 처음 나왔던 데이지 그리기가 기억나시나요(p. 52)? 이번 작업에 나오는 꽃그림 역시 약간의 변형은 있지만 똑같은 데이지예요. 초대장을 만들기 위해 아이디어를 구상할 때에는 각각의 소품에 반복적으로 등장하는 몇몇 구성 요소들을 정해 두면 더욱 돋보인답니다. 메인은 큰 사이즈의 완전한 일러스트로 장식된 공식적인 초대장인데 메인에 쓰인 구성 요소를 가지고 다른 소품들을 만들면 효과 만점이죠. 여기에서 해볼 기본적인 구성 요소는 빨간색 데이지와 오커색 덩굴잎, 다양한 초록색 톤을 가진 커다란 나뭇잎입니다.

여러분께 보여드리려고 초대장과 메뉴, 방문 시 확인할 등록카드 그리고 감사카드를 이니셜로 장식한 봉투에 묶어 세트로 만들어 보았습니다.

TOGETHER WITH THEIR FAMILIES

Maria
&
David

Invite you to join them
at the celebration of their marriage on
Saturday, the eighth of July
two thousand twenty
at half past five in the afternoon.

The Enchanted Garden
600 Placid Way

Dinner and dancing to follow

작업 가능한 다른 아이디어들

손으로 그린 작품과 선물은 여러분의 삶에 많은 즐거움을 가져다 줄 수 있습니다. 제가 작품을 만들면서 기쁨을 얻었던 것처럼 여러분도 이러한 아이디어로 기쁨을 얻었으면 하는 바람입니다. 저는 제 인생의 주요한 행사에 손으로 직접 만든 DIY 소품들을 꼭 챙겨 왔습니다. 수채화 그리기가 직업이기도 하지만 제가 가장 좋아하는 일은 내 생활 속에서 내 작품을 사용하고 친구들과 함께 나누는 것이었어요. 이러한 소품들을 접대용이나 선물용으로 사용하면 주변에 있는 모든 이들이 여러분의 정성어린 마음에 감사할 것입니다.

실제로 생활에서 적용해 볼만한 아래와 같은 프로젝트를 한 번 구상해 보세요.

- 가족 크리스마스카드
- 아기방 모빌
- DIY 포장지
- 기프트백 이름
- 일요일 브런치를 위한 테이블 메뉴
- 개인 명함
- 스크랩북 만들기
- 생일 기념품
- 감사 노트

손으로 직접 만든 작품을 가지고 삶에 매력적인 요소를 더하고 특별한 날의 기억을 선사해 보세요! 다양한 방법을 시도해서 자신에게 가장 어울리는 스타일을 찾길 바랍니다!

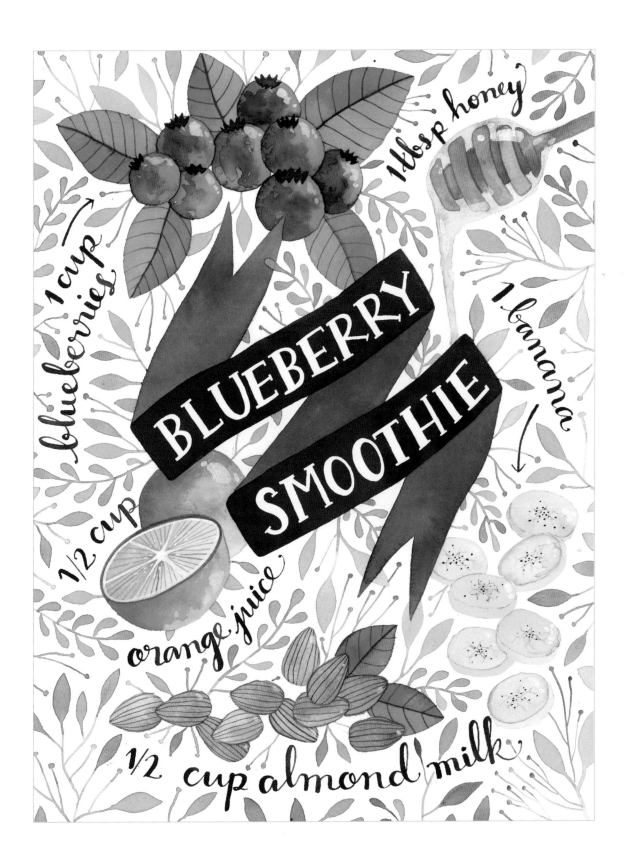

A B C D E F G

H I J K L M N

O P Q R S T U

V W X Y Z

1 2 3 4 5 6 7 8 9 0

a b c d e f g h i j k l m

n o p q r s t u v w x y z

ABCDEFGHIJ
KLMNOPQR
STUVWXYZ

1234567890

abcdefghij
klmnopqrs
tuvwxyz

나 혼자 그린다, 수채화

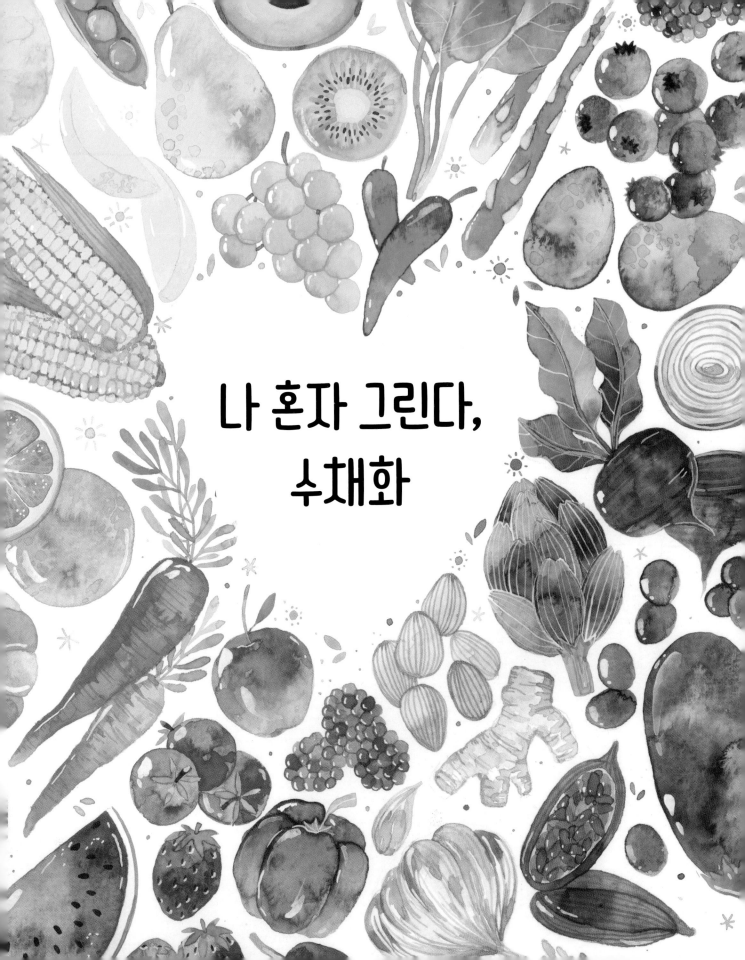

나 혼자 그린다, 수채화

저자 소개

아나 빅토리아 칼데론(Ana Victoria Calderón)은 멕시코계 미국인 수채화 화가이자 교사로 정보디자인 학사 학위를 받았으며 현재도 미술을 계속 공부하고 있습니다. 멕시코 남동부 휴양지로 유명한 칸쿤에서 어린 시절을 보냈는데, 그녀의 작품 스타일은 열대 지방인 그곳의 자연 환경으로부터 많은 영향을 받았습니다. 세계에서 인정받은 그녀의 작품은 미국 및 유럽 전역의 소매점에서 다양한 제품으로 전시되고 있으며, 쇼핑몰 엣시(Etsy)에서도 판매하고 있습니다. 아나는 멕시코 툴룸에서 워크숍을 열어 교습을 하고 있고, 스킬쉐어(Skillshare)에서 온라인으로 수천 명의 학생들을 지도하는 인기 강사입니다. 그녀의 작품을 더 보고 싶다면 인스타그램(@anavictoriana), 유튜브(Ana Victoria Calderon), 페이스북(Ana Victoria Caldron Illustration)을 방문하세요.

About the Author

Ana Victoria Calderón is a Mexican-American watercolor artist and teacher with a bachelor's degree in information design and continued studies in fine arts. Her licensed artwork can be seen in retail outlets throughout the United States and Europe, on a wide variety of products, and she also sells prints of her artwork on Etsy. Ana teaches workshops and hosts creative retreats in Tulum, Mexico, as well as guiding thousands of online students on Skillshare, where she is a Top Teacher. See more of Ana's work on Instagram (@anavictoriana), YouTube (Ana Victoria Calderon), and Facebook (Ana Victoria Calderon Illustration). She lives in Mexico City, Mexico.

For more information on supplies:

Arches Papers
www.arches-papers.com

Canson
http://en.canson.com

Copic
https://copic.jp/en/

Daniel Smith
http://danielsmith.com

Dr. Ph. Martins
www.docmartins.com

Holbein
www.holbeinartistmaterials.com

Kremer Pigmente
www.kremer-pigmente.com/en

Pigma Micron
www.pigmamicron.com

Schmincke
www.schmincke.de/en.html

Sennelier
www.sennelier-colors.com

Winsor & Newton
www.winsornewton.com

나 혼자 그린다, 수채화

초판 1쇄 인쇄 2020년 11월 10일
초판 1쇄 발행 2020년 11월 20일

Copyright © 2020 Ana Victoria Calderón

지은이 아나 빅토리아 칼데론
옮긴이 신현승
펴낸이 김영애
펴낸곳 moRan
출판등록 제406-2016-000056호
전화 031-955-1581 | **팩스** 031-955-1582 | **전자우편** moran_con@naver.com

ISBN 979 - 11 - 958060 - 6 - 5 13650